宋吳琚書

石渠
寶笈

神物登天擾可騎如何孔甲但能羈當時若更無劉累

龍意茫然豈得知

忘歸不覺鬢毛斑好事鄉人尚往還斷嶺不遮西望眼

送君直過楚王山

卜和潛幽冥誰能證奇璞冀願神龍來揚光以見燭

屏居南山下臨此歲方秋惜哉時不與日暮無輕舟

柳惠善直道孫登庶知人寫懷民未遠感贈以書紳

三希堂法帖

釋文（下）

二七四〇

願飛安得翼欲濟何無梁向風長歎息斷絕我中腸

杞宋文獻不足而禮無所取證先聖憫之今觀唐李氏

譜牒命詰宛然具存廼知來裔善守其家者如此攬卷

爲之三歎時淳熙歲丙午中秋後四日書於淮東總餉

官舍延陵吳琚　九月廿六日

焦山題名

延陵吳居父解組襄陽汝陰孟子開臨邛常叔度皆一

時秩滿聯舟東下泊紫金山越三日來浮玉觀新建飛

仙亭又三日絕江而南紹興辛亥季秋丙寅題

默盫

川谷中人

三希堂法帖

釋文（下）

二七三九

比念念附書諒只在下旬可到遼中收十月三日手筆
拜詩深以爲慰示喻巳悉襄州之行非所憚也不謂以
常式辭免就降改命辭難避事何以自文不知閱古之
意如何今必有定論矣十九日入京西界交割安撫司
職事廿日方得改差劉子巳具辭免且在鄆州境上伺
候回降若省劄更遲數日則已到襄陽郢去襄只二百
餘里江陵亦然歲晚客裏進退不能勢須等候月十日
方見次第地遠往返動是許時遠宦非便殆此類也旅
中燈下作此言不盡意餘希加愛不宣十月廿日琚上
壽父判寺寺簿賢弟

心賞

三希堂法帖

釋文（下）

二七四二

三希堂法帖

釋文（下）

二七四一

筆勢峻峭絕似元章

宋朱敦儒書

敦儒再拜別後塵勞都不果寫書亦寂寂不蒙寄聲第
勤辨字未想比日想諸況安適向者李西臺書久塵交府
乞付示久不見此書日夜夢想告密封付此兵回也必
不以煎迫爲罪魄悚魄悚偶作書多不能觀縷何日得
相從於黃崗懷玉閒臨書神馳敦儒再拜

宋趙令畤書

令時頓首辱惠翰伏承久雨起居佳勝蒙餉梨栗愧荷
比拜上恩賜茶分一餅可奉尊堂餘冀爲時自愛不宣

令時頓首仲儀兵曹宣教　八月廿七日

宋史浩書

［印：臨川王氏］

太保保寧軍節度使魏國公致仕史浩劄子

浩伏以霜天勁凜恭惟觀使大觀文丞相珍館靖夷神
明扶祐鈞候動止萬福浩衰老請挂冠已荷聖恩垂允
而叨冒過分實不遑寧自非疇昔吹獎有素何以得之
感佩殆不容言未由面謝臨風惘然尚幾惠時倍萬保
厚以遲再入之寵不任懇懇之劇右謹具呈

［印：項元汴印　子京　父印　檇李項氏　鑑賞寶玩　士家寶玩　袁印　忠徹　子孫世昌］

三

三希堂法帖

三希堂法帖

釋文（下）

釋文（下）

二七四三

二七四四

宋范成大書

成大向蒙垂誨先夫人志中欲改定數處卽已如所教
一一更竄添入久已寫下草子正以一兩處疑封題在
書案數月矣而未敢遣一則今之所增贈典及諸孫及
壻官稱姓名等皆是目今事而僕作志乃是吾儕在湖
蜀時恐公點檢出來却是一病若不以此為病則可耳
公可更細考而詳思之若有所疑卽飛介見諭當卽日
囘報不敢復如前日之遲徊二則本欲力拙自書而劣
體日增倦乏不能如願不知吳與想不乏能書者就令
朱書於石九戺便耳揮汗草草率略不罪不罪成大再

拜

【陳定平生真賞】【陳氏世寶】

成大頓首再拜先之司門朝奉賢表雪後奇寒緬惟履

候公餘萬福別侵久企仰日深向辱寄書具報草草今

茲復奉惠翰知近問為慰僕衰颯如昨無足道自昆仲

出仕隣里已往還稀疏近又從善持節愈無聚首一笑

之適殊覺離索也前辱□委甚欲為宛轉法司為閑冷

之久度不能響應故久而未有寸效然常常在懷也受

之未有歸期五哥且得安樂不知已滿未或謂恐來楊

家園宅居止是否手凍體倦作報草草未開願言多愛

前佇超擢不宣成大頓首載拜先之司門朝奉賢表

四

三希堂法帖

釋文（下）

二七四六

釋文（下）

二七四五

三希堂法帖

釋文（下）

【天籟閣】

昨辱惠字至慰雪晴奇寒以僕之瑟縮遙知公之為況

也范子二軸各為題數字納去幸為分付屬此襄冷不

得與渠少歉曲每念右史同年為之悽斷王生所作隸

古千文可得一觀否方子文字挨排不行只得以來年

今小大尚未回得維垣親扎開數日閬區來者又數處

殆成苦相不可具言成大頓首養正監廟奉議賢友

成大頓首上問會姑令人體候萬福十姐兒女以次悉

【項篤壽印】【項子長父】【項墨林鑑賞章】【孫印承澤】【張印篤行】【友古軒】【張印篤行】【孫印承澤】【也園儒氏收藏書畫】

宋陸游書

游頓首再拜上啟仲躬侍郎老兄台座拜違言侍又復
縶月馳仰無俄頃忘顧以野處窮僻距京國不三驛邇
如萬里雖聞號召登用皆不能以時脩慶惟有愧耳東
人流殍滿野今距麥秋尚百日奈何如僕輩既憂餓死
又畏剝刧日夜凜凜而霪雨復未止所謂麥又已墮可
憂境中矣朱元晦出衢婺未還此公寢食在職事但恐

致口口今司子諸舍侍奉書慶韓口口來能言後堂之
勝恨未拭目耳此委不外成大頓首

儒生素非所講又錢粟有限事柄不顓亦未可責其必
能活此人也游去臺評歲滿尚兩月廟堂聞亦哀其窮
然賦予至薄斗升之祿亦未知竟何如日望公其政如
望歲也無階口省所冀以時崇護卽慶延登不宣游頓
首再拜上啟　正月十六日　圖書府
游皇恐再拜拜違道義忽復許時仰懷誨益未嘗一日
忘也桐江成期忽在目前盛暑非道塗之時而代者督
趣甚切不免用此月下澣登舟愈遠門闌心目俱斷然
親家赴鎮亦不過數月聞彼此如風中蓬未知相遇復
在何日憑紙黯然惟日望召歸遂躋禁途爲親舊之光

爾游惶恐再拜

游惶恐再拜上啟原伯知府判院老兄台座違言侍
遂四閱月區區懷仰未嘗去心卽日秋清共惟典藩雖
容神人相助台候萬福游八月下旬方能到武昌道中
勞費百端不自意達此惟時時展誦送行妙語用自開
釋耳在當途見報有禾與之除今竊計奉版興西來開
府久矣不得爲使君檥前客命也鄭推官佳士當辱知
必已造朝久舟中日聽小兒輩誦左氏博議殊歎仰也
遇向經由時府境頗苦潦後求不致病歲否伯共博士
未由參觀惟萬萬珍護卽膺嚴近之拜不宣游惶恐再

拜上啟原伯知府判院老兄台座　大觀

宋汪應辰書

應辰頓首再拜被□□審早上起居佳安小錄謹納去
期集明日未能辦須再展昨見許公執云須待中庸畢
工方可期集及見粱帥乃云中庸畢工當在後月初間
局中錢物不足決不可候其期容面稟丞相理會却相
聞也不宜應辰頓首再拜子東學士丈　陳定書印

宋張卽之書

卽之適閒伏聞從者求歸喜欲起舞想見太夫人慈顏
之喜可擱也野衣黃冠擁懶殘煨芋之火不能亟謁已

三希堂法帖

三希堂法帖

釋文（下）

釋文（下）

釋文（下）

二七五一

二七五二

七

拜墜染將以南珍行李甫息辱睠軫首及庭劣顧何以
稱之敬須侍謝亥　令弟賜翰巳領　即之拜稟殿元
學士會親契兄足下　染物甚佳

〔天籟閣〕

自遣用魯山老僧韻
心期萬未一能償海角連宵夢帝鄉白髮易生時序短
青雲難致道途長有方却病還吞藥無事消閒只點香
誰道官居寥落甚許多風月滿詩囊
臘八日早漫成答
簿書應接一身兼減却新詩上筆尖媿我世無分寸補

〔項墨林父祕笈之印〕

為農憂有歲時占客因年近思家切人到心閒飲水甜
昨夜一番鄉屋夢寒梅香處短節拈
懷保叔寺鏞公
華嚴閣上夜談經虎嘯風生月正橫茶笋家常元有分
簪纓世路本無情佳閒石屋堪容膝遇簡詩翁便記名
十載幾番閒往返鏞公為我眼添青

宋杜旻臣書

〔桃里〕〔項元汴印〕〔子京父印〕〔叔子〕〔世家〕

旻臣連日荷勤顧老親昨日暑中令閣娿娿仍勞遠出
尢感尢感專分至詢問醫者葢猶未至也媽媽今日却

巳不熱然不敢投藥且喫粥糜今日且不勞見顧候
柴醫却相聞同商議投藥欲得中典登科記最後一冊
檢朝貴家諱發割子幸即撿付去僕一示餘容面對以
究草希友亮　民臣啟忠吾新恩中除賢弟
遍來隱迹杜門釋塵勞於講誦之餘行簡易於禮法之
所聞覩足稱高懷矣然猿啼月落應動故鄉之情乎熹
遐思黔中名勝之地若雲山紫苑峰勢泉聲猶爲耳目
熹頓首彥脩少府足下別來三易裘葛時想光霽倍我

宋朱熹書

八

二七五三

釋文（下）

二七五四

釋文（下）

脩少府足下□　仲春六日
荼二盞以貢左右少見遠懷不盡區區熹再拜上問彥
潛被命涪城知必由故人之地敬馳數行上問并附新
外長安日近高臥維艱政學荒蕪無足爲門下道者子
六月五日熹頓首奉告審聞□况爲慰訊後庚暑侍履
當益佳廟額聞已得之足見朝廷表勸忠義之意記文
久巳奉諸豈敢食言然以病究因循遂成稽緩今又大
病累月幾死近日方有向安意若以先正之靈未即瞑
目少寬數月當爲草定□父歸日必可寄呈矣多多布

復餘惟自愛令祖母太夫人康寧眷集一一佳慶不宣

嬴再拜口君承務

宋趙孟堅書

菩薩行者乎況佛化化者乎今觀十六應眞邐迤迺有

夫水不能漂履水如地履地如水者在四果猶能況祕

宋沈復書

雷頓仍令僕者面及餘嗣謝次孟堅簡上嚴郎中太丞

儲雷侯或對證則服之也念念言歸家釀二壺持浼幸

孟堅前日荷下顧又承惠臟腑藥偶連日調利尚未服

元篆
未辨

天籟閣
墨林
祕玩
書畫印
清森閣
何氏
元朗
友古軒
張印篤行
子孫永保

九

三希堂法帖

釋文（下）

三希堂法帖

釋文（下）

釋文（下）

二七五五

二七五六

儕人負者有藉手援者有僱而就挈者有前而顧後者

有始下足而意若憚險者有已登岵而氣若稍紓者或

揭或厲或杖或戴無不作病涉態豈前有所謂履水而

不為所漂者耶蓋果人大士無所不現縱外現聲聞而

不欲以神變駭世反從俗順眾示同凡情者何耶將以

成熟眾生為世福田故也則其善巧方便曲被羣機普

資三有者又豈止是而已哉噫駭人前不得說夢覽者

當究其本而遺其跡可也西岡無礙居士沈復書於陳

氏竹所

宋王升書

三三
青氣
學會
侯嘉祚印
歐嘉祚

右

升再拜衰老杜門多病久不承輿居之間日益系詠近

魏端叔見臨能道動止之詳用以為慰纍蒙見許一過

弊圖竟不聞足音因出切幸适臨至叩升再拜

法華臺　[合同]　块圠有同色雪深雲未開終南晴夜月髣髴似登臺

樓閣明丹堊杉松振老髯僧迎方擁帚茶細旋探簷

金王庭筠書

道林　[合同]

[口即]　[紫芝堂印]

[翰墨林　鑑定章]

卸刻三希堂石渠寶笈法帖

釋文乞　十　二七五八

中

三希堂法帖

釋文（下）

釋文（下）　二七五七

二七五八

左

御刻三希堂石渠寶笈法帖第十八冊　釋文九

元趙孟頫書

[口即]

[石渠寶笈]　[宋搨審定]

無逸

周公作無逸無逸周公曰嗚呼君子所其無逸先知稼

穡之艱難乃逸則知小人之依相小人厥父母勤勞稼

穡厥子乃不知稼穡之艱難乃諺既誕否則侮厥

父母日昔之人無聞知周公曰嗚呼我聞日昔在殷王

中宗嚴恭寅畏天命自度治民祗懼不敢荒寧肆中宗

三希堂法帖

釋文（下）

三希堂法帖

釋文（下）

釋文（下）

二七五九

二七六〇

之享國七十有五年其在高宗時舊勞于外爰暨小人

作其即位乃或亮陰三年不言乃雍不敢荒寧嘉靖

殷邦至于小大無時或怨肆高宗之享國五十有九年

其在祖甲不義惟王舊為小人作其即位爰知小人之

依能保惠于庶民不敢侮鰥寡肆祖甲之享國三十有

三年自時厥後立王生則逸生則逸不知稼穡之艱難

不聞小人之勞惟耽樂之從自時厥後亦罔或克壽或

十年或七八年或五六年或四三年周公曰嗚呼厥亦

惟我周大王王季克自抑畏文王卑服即康功田功徽

柔懿恭懷保小民惠鮮鰥寡自朝至于日中昃不遑暇

食用咸和萬民文王不敢盤于遊田以庶邦惟正之供

文王受命惟中身厥享國五十年周公曰嗚呼繼自今

嗣王則其無淫于觀于逸于遊于田以萬民惟正之供

無皇曰今日耽樂乃非民攸訓非天攸若時人丕則有

愆無若殷王受之迷亂酗于酒德哉周公曰嗚呼我聞

曰古之人猶胥訓告胥保惠胥教誨民無或胥譸張為

幻此厥不聽人乃訓之乃變亂先王之正刑至于小大

民否則厥心違怨否則厥口詛祝周公曰嗚呼自殷王

中宗及高宗及祖甲及我周文王茲四人迪哲厥或告

之曰小人怨汝詈汝則皇自敬德厥愆曰朕之愆允若

時不奮不敢含怒此厥不聽人乃或譸張爲幻曰小人

怨汝詈汝則信之則若時不永念厥辟不寬綽厥心亂

罰無罪殺無辜怨有同是叢于厥身周公曰嗚呼嗣王

其監于茲　吳興趙孟頫書

特健藥　趙氏子昂　思無邪齋　神品　筆暢　李氏之印

急就奇觚與眾異羅列諸物名姓字分別部居不雜廁

用日約少誠快意勉力務之必有憙請道其章宋延年

鄭子方衛益壽史步昌周千秋趙孺卿爰展世高辟兵

第二鄧萬歲秦眇房郝利親馮漢彊戴護郡景君明董

奉德桓賢良任逢時侯仲郎田廣國榮惠常烏承祿令

三希堂法帖

釋文（下）

二七六一

三希堂法帖

三希堂法帖

釋文（下）

二七六一

狐橫朱交便孔何傷師猛虎石敢當所不便龍未央伊

嬰齊第三翟同慶畢稚季昭小兒柳堯舜藥禹湯淳于

登費通光柘恩舒路正陽霍聖宮顏文章莞財歷偏呂

張魯賀熹灌宜王程忠信吳仲皇許終古賈友倉陳元

始韓魏唐第四掖容調栢杜陽曹富貴李尹桑蕭彭祖

屈宗談樊愛君崔孝襄姚得賜燕楚嚴薛勝客聶邗將

求男弟過說長祝恭敬審無妨寵賞葵蒤士梁成博好

范建羌閻驩喜第五寧可忘苟貞夫茅涉臧田細兒謝

內黃柴桂林溫直衡奚驕叔邴勝箱雍宏敞劉若芳毛

遺羽馬牛羊尚次倩邸則剛陰賓上翠駕鶩庶霸遂萬

段卿泠劲功武初昌第六褚回池蘭偉房减罷軍橋寶
陽康輔福宣棄奴殷滿息充申屠夏脩俠公孫都慈仁
汜郭破胡虞尊僵憲義渠蔡游威左地餘譚平定孟伯
徐葛咸軒敦錡蘇耿潘扈第七錦繡縵旄離雲爵乘風
縣鍾華隤樂豹首落莽兔雙鶴春草雞翹鳧翁濯鬱金
半見霜白籥縹縩綠丸皁紫砒炁燕栗絹紺繒紅縓青綺
羅縠靡潤鮮絲雛縑練素帛蟬第八緤緹繡紬絲絮縣
帖幣囊橐不直錢服瑣繢帖與繒連貰貸賣買販肆便
資儯市贏四幅全絡紵枲緼裹約纏緄組縫緵以高遷
量丈尺寸斤兩銓取受付子相因緣第九稻黍秋稷粟

十三

三希堂法帖

三希堂法帖

釋文（下）

釋文（下）

二七六三

二七六四

麻稉餅餌麥飯甘豆羹葵韭葱蓼鐜蘇薑蕪夷鹽豉醯
醬漿芸蒜薤介茉萸香老菁蘘荷冬日藏梨柿奈桃待
露霜菉杏瓜棣糬飴餳圓菜果蓏助米糧第十甘麩悟
美奏諸君袍襦表裏曲領帬襠褕袷複襲袴褌單衣蔽
膝布無膂篋縷補祖縫緣循履烏杳襄越緞紃鞁鞶印
角褐鞿巾裳章不借爲牧人完堅耐事愈比倫第十一
展蕎絜蠡嬴竆貧旃索擇蠻夷民去俗歸義來附親
譯導費拜稱妾臣戎貊總閱什伍陳廩食縣官帶金銀
鐵鈇錐鑽金鏺鑒鍛鑄鉛錫鐙鑴錠鈴鐸鉦斧鑿鉏
第十二銅鍾鼎銒銷匜銚釭銅鍵鉛冶錮鐈竹器甑笠

釋文（下）

釋文（下）

二七六五

二七六六

雍熙三希堂石渠寶笈法帖

御刻三希堂石渠寶笈法帖

箟簬篠簜筬管籦筷筦篒篳箕帚筐篋篗檧盂榮案

栖桐榐斗參升半𢷬簟𣁬榽桴榹𦥑贊𦉝𥂛甕

榮壺第十三甌鎧甌瓨甕盧粲繡縺簡札

鰤鮐鮑鰕妻婦聘嫁齋膝僮奴婢私隸枕牀杠蒲蒻鮒

檢署㓟檟家板柞所產谷口茶水蟲科斗蜦蝦墓鯉鮒

蘭席帳帷幢第十四承塵尸簾條潰縱鏡籢梳比各異

工黃熏脂粉膏澤筩沐浴榆撖寡合同襐飾刻畫無等

雙係臂琨玕虎魄龍璧碧珠璣玫瑰甕玉瑤環佩靡從

容射魃辟邪除羣凶第十五竽瑟空侯琴筑鉗鍾磬鞀

簫韇鼓明五音雜會歌謳聲倡優佻笑觀倚庭侍酒行

解宿昔醒廚宰切割給使令薪炭蕘葦𦱤炊生臇膾炙

葅菜有刑酸鹹酢淡辨濁清第十六肌膞腗腊魚臭腥

沽酒釀醪稽薬桯綦局博戲相易輕冠幘簪黃結髮紐

頭額準麋目耳鼻口脣舌齗牙齒頰頤頸項肩臂肘

卷捲節搔母指手腫腋匈脅喉膺髑第十七腸胃腹肝

肺心主脾腎五藏腜蠡乳尻寬春膂要背僂股腳膝臏

脛為柱膊踝跟踵相近聚孔鑲盾刃刀鉤鞁鍛鈹釾

鐔𨨗弓弩箭矢鎧兜鍪鐵錘梃杖桃柲及第十八輪轅

軸輿輪康輻轂館鐉柔櫨桑枒弉䡇軨軺軺轗蓋樔𣐟

椒𠕀縛棠轡軟羈鞠疆茵荻薄杜鞍韉錫靳靮䩞

鉆色焜煌革鞜縹漆猰黑倉室宅廬舍樓壁堂第十九

門戶井竈廡困京椋槤薄盧瓦屋梁泥塗塈暨壁垣牆

鈴楨板栽度員方屏廁溷渾糞土壤塹桑廥廁庫東箱

碓磑扇隤舂簸揚頤町界畝畦畷畔畛陌阡未犁鉬

第廿種樹收斂賦稅攓攘秉把舌拔杷桐梓樅松榆檽

樗槐檀荊棘葉枝扶駏驉駃騠驢騠駓馳騵怒步

超邦殺羝羯羠羘翰六畜番息豚豬猳獢狡狗野雞

鷚第廿一鰲狒特犧羔犗駒雌雄牝牡相隨趍精糠汁

葷蒿荢荔鳳爵鴻鵠口鶩雉鷹鶴鳩翳貂尾鳩鵠鵕

鴟中罔死翳鵲鷗梟驚相視豹狐距虛豺犀兒貍兔飛

兇狼麋麖第廿二麋麈麇鹿皮給履寒氣泄注腹臚張

痂疕瘀疥癰癭忘疵瘚瘲痿痹疾頹疢狂失字

辨虐癘口痛痲溫病消渴歐瀄欬逆讓癉熱瘻痔眩瞑

眼篤癃衰廢迎醫匠第廿三灸刺和藥逐去邪黃芩伏

令磐柴胡牡蒙甘草菀烏喙付子椒元華牛夏卓

夾艾橐吾弓窮厚朴桂栝樓款東貝母薑狼牙遠志續

斷參土瓜亭歷桔梗龜骨第廿四雷矢藋菌蠡兔盧

卜夢謕祟父母恐祠祀社保菽獵奉行觴塞禱鬼神寵

棺槨槥櫝遣送踊喪弔悲哀面目腫哭泣酸祭墳墓冢

諸物盡訖五官出宦學諷詩孝經論第廿五春秋尚書

律令交治禮掌故底癰身知能通達多見聞名顯絕殊
異等倫超擢推舉白黑分積行上窕為牧人丞相御史
郎中君進近公卿傅僕勳前後常侍諸將軍第廿六列
侯封邑有土臣積學所致無鬼神馮翊京兆執治民廉
潔平端拊順親變化迷惑別故新姦邪垃塞皆理馴更
卒歸誠自治因司農少府國之淵援眾錢穀主辦均第
廿七皋陶造獄法律存誅罰詐偽劫罪人廷尉正監承
古先總領煩亂決疑文鬭變殺傷捕伍鄰游徼亭長共
雜診盜賊繫囚捗答臀朋黨謀敗相引牽欺誣詰狀還
反眞第廿八坐生患害不足憐辟窮情得具獄堅藉受

十六

二七六九

三希堂法帖

释文（下）

二七七〇

驗證記問年閭里鄉縣趣辟論鬼新白粲鉗釱髡不肯
謹慎自令然輸屬治作谿谷山菰萩起居課後先斬伐
材木斫株根第廿九犯禍事危置判曹謾訑首歷愁勿
聊縛購脫漏亡命流攻擊刲奪檻車膠齎夫假佐扶致
牢疻痏病保辜號呼猥逯詗護求輒覺沒入檄報
酋受賕枉冤忿怒仇第卅讒諛爭語相牴觸憂念緩急
悍勇獨酒肯省察諷諫讀江水涇渭街術曲肇研投算
膏火燭賴赦救解眊秩祿邪鄲河閒沛巴蜀潁川臨淮
集課錄依恩汙擾貪者辱第卅一漢地廣大無不容盛
萬方來朝臣妾使令邊竟無爭中國安寧百姓承德陰

陽和平風雨時節莫不滋榮蝗蟲不起五穀孰成賢聖

並進博士先生長樂無極老復丁

大德癸卯八月十二日吳興趙孟頫 [印：趙氏子昂／俞和私印]

此書不傳久矣非深於書者未易語也又急就章文

字最奇古得柏梁體製尤為可寶至元辛卯十二月

廿八日濟南周密公謹漁陽鮮于樞伯幾同觀於困

尊後百千年世罕論章語叢襍分部門指陳諸事及

科斗久廢篆隸存章草一變啟字源鍾張史索法愈

學齋之東軒 [印：清隱齋]

蟲鯤風氣朴古理不煩晴窗展玩開蒙昏書法一一

手可捫和今學之自有元要與此書繼後昆庶使學

者知本根慎勿輕視保爾現 [印：項元汴氏審定真蹟]

撫州永安禪院僧堂記　無盡居士譔

古之學道之士灰心泯志於深山幽谷之間穴土以為

廬紉草以為衣掬溪而飲煮藜而食虎豹之與隣猿狙

之與親不得已而口名腥臊文彩發露則枯槁同志之

士不遠千里裏糧躡屩來從之游道人深拒而不受也

則為之樵蘇為之春炊為之灑掃為之刈植為之給侍

奔走凡所以效勞苦致精一積月累歲不自疲厭覬師

三希堂法帖

三希堂法帖

釋　文（下）

釋　文（下）

二七七三

二七七四

見而愍之賜以一言之益而超越死生之岸烏有今日

所謂堂殿宮室之華袂塌人具之安氍㲪之溫簞蓆之

涼窗牖之明巾單之潔飲食之盛金錢之饒所須而具

所求而獲也哉嗚呼古之人吾不得而見之矣因永安

禪院之新其僧堂也得以發吾之緒言元祐六年冬十

一月吾行郡過臨川聞永安主僧老病物故以兜率從

悅之徒了常繼之常陞座說法有陳氏子一歷耳根生

大欣慰謂常曰謗觀師誨前此未聞當有淨侶雲集而

僧堂狹陋何以待之願出家貲百萬為眾更造明年堂

成廣高宏曠殆甲江右常遣人來求文曰公迨常于山

而炙此也幸卒成之吾使謂常擊鼓集眾以吾之意而

告之曰汝比邱此堂既成坐臥經行惟汝之適汝能於

此帶刀而眠離諸夢想則百丈卽汝汝卽百丈若不然

者昏沈睡眠毒蛇伏心暗冥無知畫入幽壤汝能於此

趺跌宴坐深入禪定則空生卽汝汝卽空生若不然者

獼猴在檻外覰櫃栗雜想變亂坐化異類汝能於此橫

經而誦研味聖意因漸入頓因頓入圓則三藏卽汝汝

卽三藏若不然者春禽啼晝秋蟲夜鳴風氣所使曾無

意謂汝能於此閱古人話一見千悟入紅塵裏轉大法

輪則諸祖卽汝汝卽諸祖若不然者狗齩枯骨鴟啄腐

鼠鼓喙呀唇重增飢火是故析爲垢淨列爲因果判爲
情想感爲苦樂漂流泪溺極未來際然則作此堂者有
損有益居此堂者有利有害汝等比邱宜知之汝能斷
毘盧髻截觀音臂剟文殊目折普賢脛碎維摩座焚迦
藥衣如是受者黃金爲瓦白銀爲壁汝尚堪任何況一
堂戒之勉之吾說不虛了常諗參悅老十餘年盡得其
未後大事蓋古德所謂金剛王寶劍云元祐七年十二
月十日南康赤烏觀雪夜擁鑪書以爲記
至治元年正月廿四日千江上人過余溪上茗談中話
及無盡居士所作永安禪院僧堂記詞意卓絕深有抑

三希堂法帖
釋文（下）
二七七五

三希堂法帖
釋文（下）
二七七六

揚宗旨勉勵後學之語因上人求余書故書此以歸之
趙承旨書永安僧堂記法出思陵兼子敬洛神賦盡
離畦町而化之艮是乃公得意筆惟章宜寶藏之以
當金氏天球可也萬歷乙未年中秋後十日菱塘館
獲觀敬題　新安詹景鳳
吳興趙孟頫

天籟閣
翰林學士承旨榮祿大夫知制誥同修國史　臣　程鉅夫
大元敕賜袁州路大仰山重建太平興國禪寺碑

皇元有天下佛法益尊大天下名山思致崇極以稱德
意皇慶元年袁州大仰山重建太平興國禪寺成有司
圖上其事詔加封開山祖師小釋迦曰慧慈靈感昭應
大通正覺禪師二神曰顯德仁聖忠佑靈濟廣慶王曰
福德聖仁忠衞康濟順慶王命詞臣發揚烈休勒垂堅
珉臣鉅夫謹按唐宰相陸公希聲塔銘師名慧寂世韶
州族葉氏文宗朝從潙山大圓師悟曹溪心地直指之
奧又從國師忠和尚得元機鏡智之妙又按宜春圖經
會昌元年使來自郴遇二白衣神指其地居之蓋方是

却列三希堂石長寶笈去古　釋文九　二十

三希堂法帖

三希堂法帖

釋文（下）

二七七

釋文（下）

二七八

時國王佅茂佛法學徒陵遲幾不自立而師應七葉之
運龍縱此山歷歲數百其道大暴於天下斯亦奇矣神
蕭姓伯大分次隆初宅水上游忽夜半風雨遷廟于堵
田漢晉以來或淖高原為田或助官軍弭盜禦菑捍患
神怪不可度已迄今水旱疾疫之禱輒響應廟而祀者
幾半天下非聰明正直能若是耶神得師而化乃宏師
得神而道益彰故合祠於師之室封秩必俱大德癸卯
冬十有二月乙亥寺災明年長老希陵圖復厥宇冰涉
暑跚不懈輸貨者川至為殿閣各四樓亭各二堂
六祠一若方丈泉竂若門廡軒庭若庚庫庵福以區計

三希堂法帖

釋文（下）

二七八〇

三希堂法帖

釋文（下）

二七七九

廿有八丹碧煥粲制度宏密廣員倍于舊而加美焉攢
峯突嶂靈潭健瀑風景不改于昔而增勝焉十方衆者
莫不驚異讚歎惆悅四顧而忘歸又建栖隱禪院于城
南門爲出入祝釐之所噫勤矣陵何氏世以儒顯金華
去爲釋嗣雪巖欽師之學爲臨濟十八葉孫外宏而內
峻學禪而行律故施諸其徒則尊嚴整齊而學成者衆
示諸行事則感動聽信而業樹者隆凡三錫命曰大圓
佛鑑禪師於戲是道也藏用於體則靜無不爲推體而
用則動無不虛慧慈以之承六祖開名山二神以之輔
有道惠四方佛鑑以之廓教基宏法緒其致顯累朝宣

光聖代北儔岱華南友衡盧歸乎大江之右徽而著毀
而完豈徒然哉繫之辭曰
維大仰山周八百里據楚之袁昔有神人伯仲赤靈廟
食其閒在唐武宗粵小釋迦至自郴山歷澗絕谷神獻
異境瓶鉢以安蹕危蹻難道喪不悖既固既完湜湜曹
溪益濬而疏流爲大川畎澮決廣洽混冥會于一源
道得其正地得其勝來學日繁後五百年室燬徒隨適
啟聖元莫盛匪今莫高匪禪或鐫而刋乾乾佛鑑統壹
儒釋有光厥先揚滂激濟惡衣糲食以示學人學人著
林直指其心有覺有聞表正失惑遁邁丕變順風駿奔

崇構拓阯高朗博碩如祇陟園青山為城白雲為屯翼

翼言言繇甲底壬克潰厥成孔勘且勤職司上言天子

嘉之景命攸敦於赤慧慈洎于大神鼎峙齊尊靈宮既

抗休號允鑠尚迪恩綸天經地寧保有無疆壽我聖君

太史稽首播頌萬億永殿山門

集賢侍讀學士正奉大夫臣趙孟頫書幷篆額

宜人姓衞氏諱淑媛世居崑山石浦曾祖諱洽宋進士

及第修職郎故參政魯國文節公諱涇之母弟也祖諱

（印：神品）
（印：蕉林居士・項子京家珍藏）
（印：北平孫氏・硯山齋・卞令之鑑定）

釋文（下）

二七八二

釋文（下）

二七八一

楠父諱然俱隱德弗仕母吳氏宜人生大元至元十五

年戊寅三月初七日年十七歸吳興趙氏為承務郎松

江府判官府君諱由辰之妻從仕郎太平路繁昌縣尹

諱孟頫之家婦集賢大學士榮祿大夫柱國魏國公諱

與訔之孫婦資善大夫太常禮儀院使上護軍吳興郡

公諱希永之曾孫婦至順三年壬申以府君官從仕郎

封宜人善女紅涉獵經史事舅致孝相夫教子各盡其

道處妯娌以和御奴僕莊而慈撫育諸孫愛訓兼至主

饋承祀者七十年府君終於至正五年乙酉後十九年

當至正二十三年癸卯閏三月感瘵疾醫禱罔效四月

釋文（下）

釋文（下）

二七八三

二七八四

初十日己酉終於歸安縣崇禮鄉建德里之寓舍享年
八十有六子一人蕭將仕佐郎前松江府華亭縣務稅
課大使孫男六八桐生前鄉貢進士溫州路宗晦書院
山長柯生湖州路德清縣典史松生杜生梓生椿生孫
女四人德生適褚彌寧生適倪思齊歸生適陳謙善止
生適陳升善曾孫男四人燧炳煥燦曾孫女四人貴貴
端端閏奴復奴府君墓在烏程縣雪水鄉趙灣霞坡原
道阻弗克合葬孤哀子肅忍死卜是年七月初六日癸
酉奉樞權葬寓舍西北梁山之原事嚴未暇乞銘謹誌
歲月納諸幽　趙孟頫書

項子京家珍藏　虎林隱吏　箕子之裔

歸去來　并序

余家貧耕植不足以自給幼稚盈室缾無儲粟生生之
資未見其術親故多勸余為長吏脫然有懷求之靡途
會有四方之事諸侯以惠愛為德家叔以余貧苦遂見
用為小邑于時風波未靜心憚遠役彭澤去家百里公
田之利足以為酒故便求之及少日眷然有歸與之情
何則質性自然非矯勵所得飢凍雖切違己交病嘗從
人事皆口腹自役於是悵然慷慨深媿平生之志猶望
一稔當斂裳宵逝尋程氏妹喪于武昌情在駿奔自免
去職季秋及冬在官八十餘日因事順心命篇曰歸去

三希堂法帖

三希堂法帖

釋文（下）

釋文（下）

二七八六

二七八五

來兮乙巳歲十一月也

歸去來兮田園將蕪胡不歸既自以心為形役奚惆悵

而獨悲悟已往之不諫知來者之可追實迷途其未遠

覺今是而昨非舟遙遙以輕颺風飄飄而吹衣問征夫

以前路恨晨光之熹微乃瞻衡宇載欣載奔童僕歡迎

稚子候門三逕就荒松菊猶存攜幼入室有酒盈尊引

壺觴以自酌眄庭柯以怡顏倚南窗以寄傲審容膝之

易安園日涉以成趣門雖設而常關策扶老以流憩時

矯首而遐觀雲無心以出岫鳥倦飛而知還景翳翳以

將入撫孤松而盤桓歸去來兮請息交以絕遊世與我

而相違復駕言兮焉求悅親戚之情話樂琴書以消憂

農人告余以春及將有事于西疇或命巾車或棹孤舟

既窈窕以尋壑亦崎嶇而經邱木欣欣以向榮泉涓涓

而始流善萬物之得時感吾生之行休已矣乎寓形宇

內復幾時曷不委心任去留胡為皇皇欲何之富貴非

吾願帝鄉不可期懷良辰以孤往或植杖而耘籽登東

皋以舒嘯臨清流而賦詩聊乘化以歸盡樂夫天命復

何疑　子昂

石渠寶笈

計與足下別廿六年於今雖時書問不解闊懷省足下
先後二書但增歎慨頃積雪凝寒五十年中所無想頃
如常冀來夏秋閒或復得足下問耳比者悠悠如何可
言吾服食久猶爲劣劣大都比之年時爲復可可足下
保愛爲上臨書但有惆悵　趙氏子昂
去夏得足下致邛竹杖皆至此士人多有尊老者皆即
分布令知足下遠惠之至

三希堂法帖

三希堂法帖

釋文（下）

釋文（下）

釋文（下）

二七八八

二七八七

今往絲布單衣一端示致意　趙氏子昂
足下今年政七十耶知體氣常佳此大慶也想復勲加
頤養吾年垂耳順推之人理得爾以爲厚幸但恐前路
轉欲逼耳以爾要欲一遊目汶領非復常言足下但當
保護以俟此期勿謂虛言得果此緣一段奇事也
省別具足下小大問爲慰多分張念足下懸情武昌諸
子亦多遠宦足下兼懷並數問否老婦頃疾篤救命恆
憂慮餘粗平安知足下情至　趙氏子昂
且夕都邑動靜清和想足下使還具時州將桓公告慰
情企足下數使命也謝無奕外任數書問無他仁祖日

往言尋悲酸如何可言 趙氏子昂

諸從並數有問粗平安唯脩載在遠音問不數懸情司

州疾篤不果西公私可恨足下所云皆盡事勢吾無閒

然諸問想足下別具不復具 趙氏子昂

胡母氏從妹平安故在永興居去此七十也吾在官諸

理極差頃以復勿勿來示云與其婢問來信不得也 趙氏子昂

得足下栖癧胡桃藥二種知足下至戎鹽乃要也是服

食所須知足下謂須服食方回近之未許吾此志知我

者希此有成言無緣見卿以當一笑 趙氏子昂

省足下別疏具彼土山川諸奇揚雄蜀都左太沖三都

殊為不備悉彼故為多奇益令其遊目意足也可得果

當告卿求迎少人足耳至時示意遲此期真以日為歲

想足下鎮彼土未有動理耳要欲及卿在彼登汶領峨

眉而旋實不朽之盛事但言此心以馳於彼矣 趙氏子昂

知有漢時講堂在是漢何帝時立此知畫三皇五帝以

來備有畫又精妙甚可觀也彼有能畫者不欲因摹取

當可得不信具告

往在都見諸葛顯曾具問蜀中事云成都城池門屋樓

觀皆是秦時司馬錯所脩令人遠想慨然為爾不信具

示為欲廣異聞 趙氏子昂

释文（下）

释文（下）

云谯周有孙高尚不出令为所在其人有以副此志不

令人依依足下其示严君平司马相如扬子云皆有后

不 ［赵氏子昂］

天鼠膏治耳聋有验不有验者乃是要药 ［赵氏子昂］

彼盐井火井皆有不足下目见不为欲广异闻具示先

处仁今所在往得其书信遂不取答今因足下答其书

可令必达 ［赵氏子昂］

吾有七儿一女皆同生婚娶以毕唯一小者尚未婚耳

过此一婚便得至彼今内外孙有十六人足慰目前足

下情至委曲故具示 ［赵氏子昂］

彼所须此药草可示当致 ［赵氏子昂］

青李 来禽 樱桃 日给滕 ［赵氏子昂］ 子皆囊盛为佳函

封多不生

足下所疏云此果佳可为致子当种之此种彼胡桃皆

生也吾笃喜种果今在田里唯以此为事故远及足下

致此子者大惠也 ［赵氏子昂］

知彼清晏 ［赵氏子昂］ 出有 故是名处且山川形势乃

尔何可以不游目 ［赵氏子昂］

虞安吉者共与其事常念之今为殿中将军前过云与

足下中表不以年老甚欲与足下为下寮意其资可以

二七九一　二七九二　三

紈扇賦

炎暑時至陽烏怒飛金石為流白汗沾衣候吹纖條延

爽南扉彷徨躑躅不知所為於是裂輕紈兮似雪製團

扇兮如月光搖懷袖涼生毛髮起遲遲想於青蘋引清颸

于天末蕭然襟帶淒其絺葛須臾或離中腸為熱殆造

物者欲解民之慍假人力以為之不然豈天時之可奪

延祐泰年二月廿四日松雪齋臨子昂

得小郡足下可思致之耶所念故遠及

也復有題詩欣賞因書奇絕障輕塵以寄恨揚仁風而

言別或畫乘鸞之女或誤成蠅之筆白羽襬褷而自愧

蒲葵比方而知劣及乎商氣應厥民夷玉露降兮百草

之詩嗟夫用舍有時出處有宜唯人亦爾於物奚疑彼

金風生兮桂枝羅衣重拂秋蘭復菲孤螢冷照寒螿暗

啼棄捐篋笥綢繆網絲班姬形中道之怨江淹賦零落

狐貉之御冬豈當暑而亦悲苟行藏之任道願侯時乎

安之憶聖賢其不可見兮之二人又何知

大德九年十月十日書與君璋老弟孟頫

三希堂法帖

三希堂法帖

释文（下）

释文（下）

二七九三

二七九四

康白足下昔稱吾於穎川吾嘗謂之知言然經怪此意

尚未熟悉於足下何從便得之也前年從河東還顯宗

阿都說足下議以吾自代事雖不行知足下不知足下

傷通多可而少怪吾直性狹中多所不堪偶與足下相

知耳間聞足下遷惕然不喜恐足下羞庖人之獨割引

尸祝以自助手薦鸞刀漫之羶腥故具為足下陳其可

否吾昔讀書得并介之人或謂無之今乃信其真有耳

性有所不堪真不可強今空語同知有達人無所不堪

外不殊俗而内不失正與一世同其波流而悔吝不生

三希堂法帖

三希堂法帖

釋文（下）

釋文（下）

二七九五

二七九六

耳老子莊周吾之師也親居賤職柳下惠東方朔達人

也安乎卑位吾豈敢短之哉又仲尼兼愛不羞執鞭子

文無欲卿相而三登令尹是乃君子思濟物之意也所

謂達人能兼善而不渝窮則自得而無悶以此觀之故

堯舜之君世許由之佐漢接輿之行歌其

同致循性而動各附所安故有處朝廷而不出入山林

揆一也瞻數君可謂能遂其志者故君子百行殊塗而

而不反之論且延陵高子臧之風長卿慕相如之節志

氣所託不可奪也每讀尚子平臺孝威傳慨然慕之想

其為人少加孤露母兄不驕不涉經學性復疏嬾筋駑

兩緩頭面常一月十五日不洗不大悶癢不能沐也每
常小便而忍不起令胞中略轉乃起耳又縱逸來久情
意傲散簡與禮相背懶與慢相成而為儕類見寬不改
其過又讀莊老重增其放故使榮進之心日頹任實之
情轉篤此由禽鹿少見馴育則服從教制長而見羈則
狂顧頓纓赴湯蹈火雖飾以金鑣饗以嘉肴愈思長林
而志在豐草也阮嗣宗口不論人過吾每師之而未能
及至性過人與物無傷唯飲酒過差耳至於禮法之士
所繩疾之如讎幸賴大將軍保持之耳吾不如嗣宗之
賢而有慢弛之闕又不識人情暗於機宜無石之慎而

有好盡之累久與事接疪釁日生雖欲無患其可得乎
又人倫有禮朝廷有法自惟至熟有必不堪者七甚不
可者二臥喜晚起而當關呼之不置一不堪也抱琴行
吟弋釣草野而吏卒守之不得妄動二不堪也危坐一
時痺不得搖性復多蝨搔無已而當裹以章服揖拜上
官三不堪也素不便書又不喜作書而人間多事堆案盈
几不相酬荅則犯教傷義欲自勉強則不能久四不堪
也不喜弔喪而人道以此為重已為未見恕者所怨至
欲見中傷者雖懼然自責然性不可化欲降心順從則
詭故不情亦終不能獲無咎無譽如此五不堪也不喜

三希堂法帖

三希堂法帖

釋文（下）

釋文（下）

釋文（下）

二七六

二七七

二七八

二九七

二九八

六

俗人而當與之共事或賓客盈坐鳴聲聒耳囂塵臭處

千變百技在人目前六不堪也心不耐煩而官事鞅掌

機務纏其心世故繁其慮七不堪也又每非湯武而薄

周孔在人閒不止此事會顯世教所不容此甚不可一

也剛腸疾惡輕肆直言遇事便發此甚不可二也以促

中小心之性統此九患不有外難當有內病寧有久處

人閒耶又道士遺言餌术黃精令人久壽意甚信之遊

山澤觀魚鳥心甚樂之一行作吏此事便廢安其捨其

所樂而從其所懼哉夫人之相知貴識其天性因而濟

之禹不逼伯成子高全其節也仲尼不假蓋於子夏護

七

三希堂法帖

釋文(下)

二八〇〇

三希堂法帖

釋文(下)

二七九九

其短也近諸葛孔明不偏元直以入蜀華子魚不強幼

安以卿相此可謂能相終始眞相知也足下見直木必

不可以爲輪曲者必不可以爲桷蓋不欲以枉其天材

令得其所也故四民有業各以其志爲樂唯達者爲能

通之此似足下度內耳不可自見好章甫越人以文冕

也自以嗜臭腐養鶹雛以死鼠也吾頃學養生之術方

外榮華去滋味游心於寂寞以無爲爲貴縱無九患尚

不顧足下所好者又有心悶疾頃轉增篤私意自試必

不能堪其所不樂自卜已審若道盡塗窮則已耳足下

無事冤之令轉於溝壑也吾新失母兄之歡意常悽切

釋文（下）

釋文（下）

釋文十

八

女年十三男年八歲未及成人況復多病顧此恨恨如
何可言今但願守陋巷教其子孫獨能離之以此爲快此最
近之可得而言耳然使長才廣度無所不淹而能管乃
可貴耳若吾多病困欲離事自全以保餘年此眞所之
耳豈可見黃門而稱貞哉若趣欲共登王塗期於相致
時爲歡益一日迫之必發其狂疾自非重怨不至於此
也野人有快炙背而美芹子者欲獻之至尊雖有區區
之意亦已疏矣願足下勿似之其意如此既以解足下
并以爲別嵇康白 子昂

紹興
項氏子京
趙氏子昂
趙孟頫印

永和九年歲在癸丑暮春之初會于會稽山陰之蘭亭
脩稧事也羣賢畢至少長咸集此地有崇山峻領茂林
脩竹又有清流激湍暎帶左右引以爲流觴曲水列坐
其次雖無絲竹管絃之盛一觴一詠亦足以暢敘幽情
是日也天朗氣清惠風和暢仰觀宇宙之大俯察品類
之盛所以遊目騁懷足以極視聽之娛信可樂也夫人
之相與俯仰一世或取諸懷抱悟言一室之內或因寄
所託放浪形骸之外雖趣舍萬殊靜躁不同當其欣於
所遇暫得於己快然自足不知老之將至及其所之既
惓情隨事遷感慨係之矣向之所欣俛仰之閒以爲陳

二八〇二

二八〇一

迹猶不能不以之興懷況脩短隨化終期於盡古人云
死生亦大矣豈不痛哉每攬昔人興感之由若合一契
未嘗不臨文嗟悼不能喻之於懷固知一死生為虛誕
齊彭殤為妄作後之視今亦由今之視昔悲夫故列敘
時人錄其所述雖世殊事異所以興懷其致一也後之
攬者亦將有感於斯文

蘭亭帖當宋未度南時士大夫人人有之石刻既亡江
左好事者往往家刻一石無慮數十百本而真贗始難
別矣王順伯九延之諸公其精識之尤者於墨色紙色

次寶應重題子昂
子固本無異石本中至寶也至大三年九月十六日舟
此卷乃致佳本五字既損肥瘦得中與王子慶所藏趙
禮如聚訟益笑之也然傳刻既多實亦未易定其甲乙
肥瘦纖之間分毫不爽故朱晦翁跋蘭亭謂不獨議
蘭亭誠不可忽世閒墨本日七日少而識真者益難其
人既識而藏之可不寶諸十八日清河舟中
河聲如吼終日不得屏息非得此卷時時展玩何以解
日益日數十舒卷所得為不少矣廿二日邳州北題

待闢題 [趙氏子昂]

昔人得古刻數行專心而學之便可名世況蘭亭是右

軍得意書學之不已何患不過人耶頃聞吳中北禪主

僧有定武蘭亭是其師晦巖照法師所藏從其借觀不

可一旦得此喜不自勝獨孤之與東屏賢不肖何如也

廿三日將過呂梁泊舟題 [天水郡圖書印]

書法以用筆為上而結字亦須用工蓋結字因時相傳

用筆千古不易右軍字勢古法一變其雄秀之氣出於

天然故古今以為師法齊梁間人結字非不古而乏俊

氣此又存乎其人然古法終不可失也廿八日濟州南

釋　文（下）

二八○六

十

廿九日至濟州遇周景遠新除行臺監察御史自都下

來酌酒于驛亭人以紙素求書於景遠者甚眾而乞余

書者塗集殊不可當急登舟解纜乃得休是晚至濟州

北三十里重展此卷因題 [趙氏子昂]

東坡詩云天下幾人學杜甫誰得其皮與其骨學蘭亭

者亦然黃太史云世人但學蘭亭面欲換凡骨無金丹

此意非學書者不知也十月一日 [趙]

大凡石刻雖一石而墨本輒不同蓋紙有厚薄麤細燥

濕墨有濃淡用墨有輕重而刻之肥瘦明暗隨之故蘭

亭難辨然真知書法者一見便了然政不在肥瘦明

釋　文（下）

二八○五

璚之閒也十月二日過安山北壽張書 [趙氏書印]

右軍人品甚高故書入神品奴隸小夫乳臭之子朝學

執筆暮已自誇其能薄俗可鄙可鄙三日泊舟虎陂待

放閒書 [趙子昂]

余北行三十二日秋冬之閒而至南風船窗睛暖時對

蘭亭信可樂也七日書

蘭亭與丙舍帖絕相似

[御覽之寶][乾隆][揚州李卤是收藏印]

萬金難購蘭亭帖定武刻本妙逼真區區摹擬何足

數獨稱貞觀四名臣 惟善重題 [武夷山樵者][錢氏思復]

釋文(下)

十一

二八〇八

三希堂法帖

三希堂法帖

釋文(下)

釋文(下)

二八〇七

御刻三希堂石渠寶笈法帖 [石渠寶笈]

元趙孟頫書

御刻三希堂石渠寶笈法帖第二十冊 釋文十

落日欲沒峴山西倒著接䍦花下迷襄陽小兒齊拍手

攔街爭唱白銅鞮傍人借問笑何事笑殺山公醉似泥

鸕鷀杓鸚鵡杯百年三萬六千日一日須傾三百杯遙

看漢水鴨頭綠恰似蒲萄初釀酷此江若變作春酒壘

麴便築糟邱臺千金駿馬換少妾醉坐雕鞍歌落梅車

傍側挂一壺酒鳳笙龍管行相催咸陽市中歎黃犬何

如月下傾金罍君不見晉朝羊公一片石龜頭剝落生
莓苔淚亦不能為之墮心亦不能為之哀誰能憂彼身
後事金梟銀鴨葬死灰清風明月不用一錢買玉山自
倒非人推舒州杓力士鐺李白與爾同死生襄王雲雨
今安在江水東流猿夜聲　子昂　［趙氏 子昂印］［印］
道人胥中水鏡清萬象起滅無逃形獨依古寺種秋菊
要伴騷人餐落英人間底處有南北紛紛鴻雁何曾冥
閉門坐穴一禪榻頭上歲月空崢嶸今日偶出為求法
欲與慧劍加礱硎雲衲新磨山水出霜髭不覷兒童驚
公侯欲識不可得故知倚市無傾城秋風吹夢過淮水

想見橘柚垂空庭故人各在天一角相望落落如晨星
彭城老守何足顧囊林桑野相邀迎千山不憚荒店遠
兩腳欲趁飛猱輕多生綺語磨不盡尚有宛轉詩人情
猿吟鶴唳本無意不知下有行人行空階夜雨自清絕
誰使掩抑啼孤惸我欲仙山掇瑤草傾筐坐歎何時盈
簿書鞭扑盡塡委煮茗燒栗宜宵征乞取摩尼照濁水
共看落月金盆傾
大德十年十月初余謁中峯老師適它出與我月林上
人話及東坡次韻潛師之語出紙墨索書一通以為禪
房清供呵呵三教弟子趙孟頫記　［趙氏子昂印］［鷗波印］

三希堂法帖

釋文（下）

二八一一

三希堂法帖

釋文（下）

二八一二

趙吳興為中峰書此卷全類李北海最稱合作其詩

亦學韓昌黎石鼓歌後有鷗波小印葢鷗波亭公家

臨池處獨此卷見之　董其昌題

予曾得祖搨淳化四卷李北海數日帖多藏鋒拙筆

與世所刻尖露者不類故知文敏得其神髓非僅為

優孟衣冠也　程正揆

道場山頂何山麓上澈雲峯下幽谷我從山水窟中來

尚愛此山看不足陂湖行盡白漫漫青山忽作龍蛇盤

山高無風松自響誤認石齒號驚湍山僧不放山泉出

屋底清池照瑤席階前合抱香入雲月裏仙人親手植

出山迴望翠雲鬟碧瓦朱闌縹緲閒白水田頭問行路

小谿深處是何山山人讀書夜達旦至今山鶴鳴夜半

我今廢學不歸山山中對酒空三歎

吾長兄之孫頗好學性亦馴謹時時來從吾求書意甚

嘉之因其求寫此篇遂書與之　子昂

瓣香二王神明規矩

感興詩并序

余讀陳子昂感遇詩愛其詞旨幽邃音節豪宕非當世

詞人所及如丹砂空青金膏水碧雖近乎世用而實物

外難得自然之奇寶欲效其體作十數篇顧以思致平
凡筆力萎弱竟不能就然亦恨其不精於理而自託於
仙佛之間以為高也齋居無事偶書所見得廿篇雖不
能探索微眇追迹前言然皆切於日用之實故言亦近
而易知既以自警且以貽同志云
昆侖大無外旁礴下深廣陰陽無停機寒暑互來往義
皇古神聖妙契一俯仰不待窺馬圖八文已宣朗渾然
吾觀陰陽化升降八紘中前瞻既無始後際那有終至
理諒斯存萬古與今同誰言混沌死幻語驚盲聾
一理貫昭晰非象罔珍重無極翁為我重指掌

人心妙不測出入乘氣機凝冰亦焦火淵淪復天飛至
人秉元化動靜體無違珠藏澤自媚玉韞山含暉神光
燭九垓元思澈萬微塵編今寥落歎息將安歸
靜觀靈臺妙萬化從此出云胡自蕪穢反受眾形俊厚
味紛朵頤妍姿坐傾國崩奔不自悟馳騖靡終畢君看
穆天子萬里窮轍迹不有祈招詩徐方御宸極
涇舟廖楚澤周綱已陵夷況復王風降故宮黍離元
聖作春秋哀傷實在茲祥麟一以暗反袂室漣洏漂淪
又百年僭侯荷爵珪王章久已喪何復嗟歎為馬公逃
孔業託始有餘悲拳拳信忠厚無乃迷先幾

御刊三希堂石渠寶笈法帖　釋之十　卅五	毛晉三希堂不著筆蓋法帖　釋之一　卷之一

史受說伊川翁春秋二三箓萬古開羣蒙

陽子秉筆迷至公唐經亂周紀凡例軟此容侃侃范太

穢宸極虐焰燔蒼穹向非狄張徒誰辨取日功云何歐

聚瀆天倫牝晨司禍凶乾綱一以墜天樞遂崇崇淫毒

晉陽啟唐祚王明紹巢封垂統已如此繼體宜昏風虔

魏後賢合更張世無魯連子千載徒悲傷

彼天出師驚四方天意竟莫回王圖不偏昌晉史自帝

左將軍仗鉞西南疆伏龍一奮躍鳳雛亦飛翔祀漢配

青千里華乘時起陸梁當塗轉凶悖炎精遂無光桓桓

東京失其御刑臣弄天綱西園植姦穢五族沈忠良青

朱光遍炎宇微陰眇重淵塞威閟九垓陽德昭窮泉文

明昧謹獨昏迷有開先幾微諒難忽善端本躲縣掩身

事齋戒及此防未然閉關息商旅絕彼柔道牽

微月隊西嶺爛然衆星光明河斜未落斗柄低復昂感

此南北極樞軸遙相當太乙有常居仰瞻獨煌煌中天

照四國三辰環侍旁人心要如此寂感無邊方

放勛始欽明南面亦恭已大哉精一傳萬世立人紀猗

與歎日躋穆穆歌敬止戒斁光武烈待旦起周禮恭惟

千載心秋月照寒水魯叟何常師刪述存聖軌

吾聞庖義氏爰初闢乾坤乾行配天德坤布協地文仰

二八一五

二八一六

飄飄學仙侶遺世在雲山盜啟元命祕竊當生死關金
人逞私見鑒智道彌昏豈若林居子幽探萬化原
元亨播羣品利貞固靈根非誠諒無有五性實斯存世
著明法今古垂煥炳何事千載餘無人踐斯境
哉鄒孟氏雄辯極馳騁操存一言要為爾挈裘領丹青
顏生躬四勿曾子曰三省中庸守謹獨衣錦思尚絅偉
琴空寶匣弦絕辮如何與言理遺韻龍門有遺歌
大易圖象隱詩書簡編訖禮樂刓交喪春秋魚魯多瑤
立象意契此入德門勤行當不息敬守思彌敦
觀元渾周一息萬里郊俯察方儀靜顏然千古存悟彼

三希堂法帖

釋文（下）

二八八

三希堂法帖

釋文（下）

二八七

鼎蟠龍虎三年養神丹刀圭一入口白日生羽翰我欲
往從之脫屣諒非難但恐逆天道偷生詎能安
西方論緣業卑卑喻羣愚流傳世代久梯接凌空虛顧
盼指心性名言超有無捷徑一以開靡然世爭趨號空
不踐實蹟彼荊棘塗誰哉繼三聖為我焚其書
聖人司教化礬序有羣材因心有明訓善端得深培天
斂旣昭陳人文亦塞開云胡百代下學絕敎養乖羣居
競葩藻爭先冠倫魁淳風久淪喪擾擾胡為哉
童蒙貴養正遜弟乃其方雞鳴咸盥櫛問訊謹喧涼捧
水勤播灑擁篲周室堂進趨極虔恭退息常端莊劬書

劇嗜炙見惡逾探湯庸言戒鱻誕時分必安詳聖塗雖

云遠發軔且勿忙十五志于學及時起高翔

哀哉牛山木斤斧日相尋豈無萌蘗在牛羊復來侵恭

惟皇上帝降此仁義心物欲互攻集孤根就能任反躬

民其背肅容正冠襟保養方自此何年秀穹林

元天幽且默仲尼欲無言動植各生遂德容自清溫彼

哉夸毘子呫囁徒啾喧但騁言詞好豈知神鑒昏旦予

眯前訓坐此枝葉蕃發憤永刊落奇功收一原

後學趙孟頫書 [趙氏子昂] [起鳳] [齋收藏記]

趙文敏公書妙絕古今片紙隻字重如金玉況此鉅

卻剝三百雹一弓昆寘乞去占一　釋文十

二八一九

三希堂法帖

釋文（下）

二八二〇

卷九為罕見余嘗藏公所書道德經小楷一卷交賦

一卷今皆散失若併得之可相伯仲洛川其用心求

購吾將快觀為嘉靖癸卯仲冬望后白陽山人陳道

復 [淳] [癸氏]

延祐元年十一月孟頫奉旨於灌頂帝師毘奈耶室利

板的苦座下敬受戒法時康居國沙門開府儀同三司

普覺圓明廣照三藏法師沙津愛護持般若室利實為

譯主孟頫多生因緣獲值妙法既受戒已心地明朗了

悟佛法廣大宏遠微妙精深生大歡喜爰發願心手書

大佛頂如來密因脩證了義諸菩薩萬行首楞嚴經一

部奉施三藏法師供養讀誦流轉萬世常住不壞此經

在世閒在在處處咸知欽崇豈以孟頫書寫爲重爲輕

獨以往劫來生至於今日得生人身願我不迷妙明覺

心證佛菩薩志願畢矣五年夏五月十有九日

菩薩戒弟子翰林學士承旨榮祿大夫知制誥兼脩國

史趙孟頫記

十六

二八二

二八二

元趙孟頫書

孟頫頓首德俊茂才友愛足下昨便中承惠書兼寄碼
磇界尺并紙卷欲書金丹四百字當時寫畢附便寄還
矣今茲便中得書乃云末至殊以為駭但失記何人寄
去昏忘憶不得殊以慚愧若且夕思想得是何人當報
去追取或記憶不起當別寫一卷奉納也不肖不幸書
頗好凡寄書與人多是為寄書人所匿甚苦甚苦樓笠
之惠極仍厚意感激無喻因吳宣使便專此奉荅時中

二八二四

三希堂法帖

釋文（下）

二八二三

善保不具　孟頫啟事頓首　五月十七日　啟事奉
復　德俊茂才友愛足下　趙孟頫就封　松江夏七提
領宅問五官人投上

〔二帖〕

萬八來時望於養齋處贖來復丹蘇合香丸各數帖陳居士消
風散數貼　轉煩王成之於沈鑄處討漢盝葉蘭坡處討琴

孟頫頓首進之足下連日不得書乍涼計惟雅候清勝
當時遣舍姪去本欲令其諸處投抹子不謂其滯雷不
歸並無分曉囬報近聞塘門姪女自平江來此約在中
旬必到望進之遣舍姪速歸為妙恐路上相差不作舍
姪書也官人身起安樂聞將北去不審果否望與一初
商量不肖當在幾日到杭面謝冀賜報右丞處不知會

释文（下）
释文（下）
释文（下）

二八二五
二八二六

說得透否望拜託王成之轉逓趙公於右丞處說如何
卓斜皮靴若巳辦乞令萬八送至為感孟頫頓首

孟頫再拜次山總管仁弟足下別來候巳二載日坐擾
擾不得暫奉書伏想履候清佳不肖竊祿于此欲歸而
未可得此心殊搖搖也因十哥還究中援筆具字極草
草餘唯善護老妻致意閣政夫人不宣
孟頫再拜
枚同往　孟頫謹封

孟頫頓首明遠提舉賢弟達觀求得所惠書承惠竹甚
孟頫再拜　次山總管仁弟足下　皮帽一　正月十九日
啟事再拜

相幹足下　趙孟頫謹封
唯加察不宜孟頫頓首再拜　啟事頓首再拜　靜心
遣小計去望收晉之切告勿令此閒覺可也專此數字
孟頫頓首再拜靜心相幹心契足下孟頫徑率有白今
若可冀取至為荷專遣馬去奉屈望枉顧專等專等孟
昨日甚望足下過此而竟不來何耶二物共作廿五定
其復未既欲言不宣　三月八日孟頫上覆
濟所乏知感知感香鑪既不可得且當置之草草數字
頫再拜子方協律仁友足下

孟頫頓首再拜上啟廉訪相公義齋吾兄閣下孟頫塊
處山中無緣以時上啟唯有瞻望使星之光以致仰止
之誠而已即日春和伏計動履勝常長兄孟頫蒙恩分
教長沙日依照臨六十之年遠役數千里之外敢望以
不肖託愛之久特加異顧凡百覆蔭使得自立實孟頫
拜莫大之惠謹勒手狀陳敍下情末由承教伏冀爲遠
業愼護興息不宜　二月一日孟頫頓首再拜
啟事奉復　子陽總管相公仁弟
孟頫頓首子陽總管相公仁弟足下孟頫歸來家事擾
擾未能奉狀善甫來得書知雅候安勝爲慰承索惡書

一　寫付善甫送上殊不能佳也椒糖之惠領次感激
草草具荅時中唯自愛不宜孟頫再拜
啟事再拜　子陽總管友愛閣下　趙孟頫再拜　八月八日
孟頫啟事再拜子陽總管友愛閣下近承遣令郎見過
此意何可得即日伏惟履候勝常孟頫特愛有稟往年
子陽若癃瘵間得奇方而愈輒欲求此方望錄以見教
乃大幸也專此奉聞不宜　孟頫啟事再拜
次山總管仁弟閣下　趙孟頫謹封
孟頫啟事頓首再拜次山總管仁弟坐右孟頫聞履候
之詳深以爲慰喜甚欲一往拜謁而動身極難事與願

違唯有翹企而巳松雪齋墨二笏楊日新筆廿枝聊侑
空書不直一笑未承教閒唯冀厚自愛不宣　二月二
日孟頫頓首再拜
孟頫頓首書致明仲進士賢親　兩承惠問極蒙愛念
之至奉旨西行計得一面不意又以公事紛紛限期甚
迫不及到彼深爲悵怏隨得第二書巳知亦榮巳出它
郡此心始安近作得小畫幷詩草草寄上未足酬雅意
亦稍慰相思之情耳相會未由順時珍重不備不備
孟頫再拜
孟頫旬日來苦寒欵欲往見而不可得伏想體候勝常
令弟明遠就此上覆不更書

趙氏子昂

三希堂法帖

釋文（下）

二八二九

三希堂法帖

釋文（下）

二八三〇

承索吳緣所餘無幾所以遲遲至今僅有十戥納上切
家書致八弟提舉相公坐右趙孟頫再拜
告恕其菲瀆至幸至幸孟頫再拜
孟頫書致八弟提舉相公坐右便中得書幷倭伏令倭
令大是服食所須知弟至意兄所苦腫猶未滅似非脚
氣但小水少利耳杭州有新到桃花
團買始得又須冀爲買五兩寄來千文草法如何有未
是屠君瑞家
然處報來乃佳不具孟頫書致
安書付二哥舍人吾兒父匠封
父書致二哥吾兒吾兒去後見風大作極爲懸心繼而

趙孟頫印

趙氏子昂

大云稜要一個
地名　海水團頭鯗　須江
閏月十六日

三希堂法帖

三希堂法帖

释文（下）

释文（下）

二八三

二八三

五

得航便中書云順風詰旦巳至杭殊用慰喜繼又得書

知巳見平章甚好想是見後歡喜初八日進之却遣之

璋來此與我做生日帶將所染羅來與吾兒羔池今專

令小唐前去再將所染物去須早銷金恐送日近了本

晉卿自長興回都無甚話但田不及數云有一百畝李晉

卿又待再去說話或問要些好山亦可我尋思且只了

却親事財物亦不必論但得新婦來管家事復何所

覷我生日本不做緣府中官人每送物來竝不可辭不

免做飯待了所費亦不多却匰得四个北羊在此二肥

二瘦和舜卿初九日來送得大羊來又有段子弧矢巳

送還了可知之見在此等你歸來相見家裏都無恙不

具其餘小唐能言也　十二日父匹書付二哥吾兒

孟頫啟事再拜彥明郎中鄉弟足下前者所言宗陽宮

借房請任先生開講今巳借得門西屋兩間彥明疾早

擇日收拾生徒為佳想吾弟必不遲了也專此不宜

十月十三日孟頫再拜

孟頫拜覆兄長教授學士尊前孟頫違遠巳復兼旬不

勝會仰近聞回自部南甚望尊旆過此一番如蒙惠然

神品

墨林山人

項印　元汴

子孫永保

項墨林父

項墨林祕笈之印

趙孟頫印

松雪之印

子孫世昌

體元

寄敖

項子京家珍藏

鑑賞章

檇李項氏士家寶玩

十二日孟頫拜覆

賁臨深慰下情因五兄便草草拜覆□俟之至不備

天籟閣

體元

啟事　孫行可提領　孟頫就封　要

近發田數止發得一半去今再發一半去冀目至金鰲

山柴望發在園中將近到彼要燒改蕩者望自區處園

中花雛早修爲佳馬無恙不必慮略此奉荅不具　桑

葉上緊賣　初五日孟頫啟事　行可提領

神品

項墨林父祕笈之印

蒼巖

趙氏子昂

二八三三

二八三四

啟事附達　行可提領足下　孟頫就封

孟頫啟事行可提領足下廿三日航便中收書報秩尚

欠四十斛此開本有秩緣前次收書云已種足所以不

發去今既去僧判處取不知再要此閒發去否可再報

來橫塘壩田幾日起荒辦若要秩可來取專此不別作

沈山主書意同此不具　廿三日孟頫啟事

德清縣西孫典史　青布袱封合子兩個同到　可泡

洗缸器在彼此閒盒醬黃發去也

啟事附達　孫行可提領　孟頫就封

梁印清標

項墨林父祕笈之印

趙氏子昂

孟頫啟事行可提領足下昨得書云鍾千二屋後有半
畝田豈得有此當來鍾千二田並已賣與俺止存田塍
屋基而已切不可為其所賴可與說令明白汰縣沈老
煩即與喚來今歲縣多多帶竹圈來為好今要胖竹十
竿貓竹五竿要好者直而長者煩於園中收拾研疾發
來為用堂後牆裏貓竹研亦不妨也田裏須車教極乾
早燥為上切祝切祝有糞在此令人來載發去鹽鮓一
蒲簍封全醋瓜小罐封全與沈山主餘不具　七月廿
四日孟頫啟事　孟頫頓首啟事行可提舉足下近小
兒去致禮輕微深以自愧想不怪也嚴寒雅候安勝承

報稅契事今作本提領啟事去中間不欲說減損之意
望行可委曲與言得減甚幸啟事不粘行可過目轉達
乃佳專此奉啟仍冀寫祥都處動文書檢子見示其中
見元主沈家名字否見此人名字則有司可動文書更
望入思見敎專等示報不具　孟頫頓首啟事
周道米并雜佃米望催促令早來納至祝墳側沈千三
地蕩聞行可欲應錢成此一事且略遲不妨伺開春自
當成買也切祝河南者是必就此番一發稅了乃
孟頫頓首再拜尊親家萬戶相公閤下孟頫自頃奉狀
佳至禱

王印永譽　長安

後甚欲一到海上拜謁一番良以人事擾擾未可動身
唯有瞻企人至承惠書審茂迎陽剛體候清勝以慰下
情且蒙眷記薦有香布之惠如數祇領深佩厚意感激
感激人還草草具覆未有一物可以寓誠臨紙不勝皇
恐正寒唯善護興息不宣　十二月朔孟頫頓首再拜
孟頫頓首再拜總管相公老兄閣下孟頫頃承弭節見
過甚慰積年契闊之懷欣喜踊躍殆未易言奉別以來
不勝傾渴思欲一詣尊所而祭器未辦未可得往輒逸
郎兄交游代致下情漫有北羊一牽荔子一桦柔魚十
扇牟粉十封拜納辱一笑而畱之幸甚不審舟從

二八三七

八

何時入城臨紙企俟郎兄以別久甚思一見明公當不
志也不宣　十一月十八日孟頫頓首再拜
近有朝廷使臣張信卿簽院教我上來杭州緣體中不
佳去未得賢婿可疾忙親去張簽院處享聽言語報來
至祝至祝　二月十五日孟頫臣書致二哥總管賢智
有小簡與顯公都事冀吾弟郎為轉達　孟頫白師孟
外郎仁弟足下　昨所求保護狀不用發還幸示及有
眼過此

二八三八

二八三三

孟頫頓首師孟省郎仁弟足下孟頫前月七日到濟南

廿一日署賤事賴芘休領累粗安伏計吾師孟為況自

佳千里之遙欲見不可得想師孟亦復爾也

不寫以見贈若見乞索之劉　送行詩竟

彥方兄弟趙伯昂併望致意省中諸相不敢造次作啟

話閒乞百道下情昨南還有詩文橐一冊轉在魏嗣宗

處不知今在何許師孟千萬為挨問取發為幸拙婦再

三申意孀子夫人杭州銷金裙襉一副奉送外野物自

禁斷以來到此竝不可得欲寄無由想蒙亮察不宣六

故帶在此但不敢
寄去恐成乾沒耳

高門高閣想安樂彪彪無事頗會念遲日江山麗也

春後一日孟頫再拜〔頓首再拜〕

九

二八三九

二八四〇

近有小詩云山妻對飲唱漁歌唱罷漁歌道氣多風定

雲收中夜靜滿天明月浸寒波此詩如何如何

安書再拜　　師孟省郎足下

中書省吏禮房田師孟外郎處投上

孟頫頓首師孟省郎仁弟足下每有人自都下至者必

蒙流問甚感不忘即日新秋想都下已涼動靜殊勝濟

南暑毒不減江左老火方可畏也今有路家馮令史去

專為作此蓋此人自春開起都打算今又重去恐局中

或有怪責則不肖提調必相累及如到望吾弟扣其所

寓濟南趙孟頫謹封〔趙孟頫印〕

裙襉一貼同到

以轉加一言於朱檢校之前得免罪戾至幸或部中有

語亦望轉爲懇君章左司假一言於宋彥禮尚書及監

局主事爲禱六書故一面抄寫豫游圖不審可得否併

希報韓進道去時會有書想巳達不宣孟頫再拜

手書附上　田師孟外郎　寓濟南趙孟頫謹封

孟頫頓首師孟省郎仁弟足下近專遣急足齎交書去

計程當巳達廿一日張舍人還省又寄一書此驛程當

到速也不肯自史總管南去權管錢糧中閒凡有短少

皆爲整辦文簿一新區區用心自謂盡矣而不知者聽

讒賊之言反有疑於不肯實是難堪唯當避之而已避

之之道又當以南去爲上　浙西江東　今幸得仲瑝見辟

全望吾弟力爲用心懇博陵及商公獲遂所願沒齒不

忘盛德臨紙不勝虔禱之至之至鹿肉一脚奉納愧不

能多拙婦附致嬸子夫人問禮不宣　孟頫頓首

十二月廿二日

右趙魏公與田師孟省郎十帖迺其守濟南泊在翰

林日所書筆勢縱逸若稍遠繩墨而法度具於毫末

眞可謂善書者矣余友劉孝章出以見示攬之不能

釋手因識于末時至正癸卯仲春上澣魯陰饒介書

三希堂法帖

釋　文　（下）

釋　文　（下）

二八四一

二八四二

二八四

元趙孟頫書

長司劉君孝章示余松雪數帖雖其在公念遽牽意
揮灑而筆法妍麗辭意周至觀其書觀其辭其為人
慈祥豈弟毻可想見宜其揚聲當時作範百代也孝
章其寶之龍集乙巳七月既望廣平宋克識

宋仲溫　王長安父

石渠寶笈

中峯和上吾師侍者　孟頫和南謹封

孟頫和南拜覆中峯和上吾師侍者孟頫歸自吳門得

三希堂法帖

三希堂法帖

釋文（下）

釋文（下）

二八四三

二八四四

所惠字審道體安隱深慰下情示諭陳公墓志即如來
命寫付月師矣送至潤筆亦已祗領外蒙誨以法語九
見愛念即與老妻同看唯有頂戴而已此番杖錫忽可
還山中瞻望白毫不勝翹想不宣　弟子趙孟頫和南
拜覆　月師云吾師近到弊舍而弟子偶過吳門不得
一見不勝悵然
中峯和上老師侍者　弟子趙孟頫再拜謹封
孟頫和南再拜中峯和上老師侍者孟頫泪泪俗塵中
每蒙尊者不棄時時賜問顧惟何者乃辱過愛如此當
亦是前世有緣故耶近一病兩月幾至不起得鮑君調

理方似小差然眠食未復常氣力惙惙憂之深至於死

生之說師所謂委順者固已知之矣感師提誨情何敢

忘蒙寄惠酒豉粒粒皆是禪味敬領莫知所報阿孫迴

草草道謝春深猶寒山中當益甚唯珍重珍重不宣孟

頫和南再拜　廿四日

頫侍者前蒙惠藥甚濟所乏冀為道謝

頫謹封　〔寄教〕

手書和南拜上　中峯大和上老師侍者　弟子趙孟〔墨林　項　鑑賞章〕

弟子趙孟頫和南拜覆　中峯和上老師侍者近數有

三希堂法帖

三希堂法帖

釋文（下）

釋文（下）

二八四五

二八四六

人自山上來知道體安隱慰不可言茲有少槖瀆杭州

報國寺在舊內中棟宇極大去歲九月火災止存三門

猶足稱雄於諸寺近笑隱訢老住持欲求大和上信筆

草一疏渠欲持以為典復之計弟子與訢老有文字之

交故敢干瀆方盛暑中求法語者無數度老師必大厭

之而孟頫又復有請亦恃慈悲故耳唯恕之而曲從之

幸甚感甚餘唯珍重珍重不備　弟子趙孟頫和南

六月廿一日　弟子趙孟頫和南再拜謹封

中峯和上老師　弟子趙孟頫和南〔墨林山人　子孫世昌〕

弟子趙孟頫和南上啟　中峯和上老師侍者孟頫得

旨南還何圖病妻道卒哀痛之極不如無生酷暑長途
三千里護柩來歸與死為隣年過耳順罹此荼毒惟吾
師慈悲必當哀憫蒙遣以中致名香之奠不勝感激但
老妻無恙時會有普度之願吾師亦已允許孟頫欲因
此緣事以資超度不審尊意以為如何又聞道體頗苦
渴疾不知能為孟頫一下山否若仁者肯為一來存歿
拜德不可思議以中還謹具拜覆哀戚不能詳悉併所
師照不宣　弟子趙孟頫和南上啟　六月十二日
和南拜覆　中峯大和上師父侍前　弟子趙孟頫謹

三希堂法帖

釋文（下）

二八四七

三希堂法帖

釋文（下）

二八四八

封

弟子趙孟頫和南拜覆中峯和上師父侍者孟頫自老
妻之亡傷悼痛切如在醉夢當是諸幻未離理自應爾
雖疇昔蒙師教誨到此亦打不過蓋是平生得老妻之
助整卅年一旦喪之豈特失左右手而已耶哀痛之極
如何可言過蒙和上深念遠遣師德賜以法語又重以
悼章又加以祭文亡者得此固當超然於生死之塗決
定無疑至於祭饌之精又極人閒盛禮尤非所宜蒙殺
存感戢不知將何以上報師恩雖亡者妄身已滅然我師
精神之所感通尚不能無望於慈悲拯拔俾證菩提此

三希堂法帖

三希堂法帖

釋文（下）

釋文（下）

二八四九

二八五〇

則區區大願因俊兄還山謹此具復臨紙哽塞不知所

云六月廿八日弟子趙孟頫和南拜覆中峯大和上師

父侍前

和南復書　中峯和上老師侍者　弟子趙孟頫謹封

弟子趙孟頫和南再拜中峯和上老師侍者以中來得

兩書披讀如對頂相感激慈念不覺淚流蓋孟頫與老

妻不知前世作何因緣今世遂成三十年夫婦又不知

因緣如何差別遂先棄而去使孟頫栖栖然無所依今

既將半載痛猶未定所以拳拳欲得師父一臨以慰存

沒之心耳今蒙諭以病惱之故弟子豈敢復有所請賜

拜中峯和上老師侍者

中峯大和上老師　弟子趙孟頫和南拜上謹封

此拜覆圓覺侯再寫納併乞清照弟子趙孟頫和南再

然也聞老師有疝氣之疾已寫方與以中恐可服也謹

忌亡者神識冤親之等皆露福利耳想老師亦必以為

直俟東衡房屋完備就彼脩設庶望山靈川祇方隅禁

辦一則事緒紛忙二則氣力難辦已與以中子細商量

教普度榜文情旨仰見慈悲此事度葬事以前必不能

弟子趙孟頫和南再拜中峯大和上老師侍者昨以中

釋文（下）

釋文（下）

印刻三希堂□石□具寶笈去帖　　墨之十一

還山草草具字陳敘下情茲承嘉上人下訪特蒙惠書
審郎日道體勝常深用爲慰又知以中十七日方登天
目所謂普度功德此乃先妻願心必須爲之但日期未
敢定臨時又當上稟耳海印雖有登山之約然亦未可
必外承指示卅年陳迹宛若夢幻此理昭然夫復何言
但幻心未滅隨滅隨起有不能自已者此則鈍根所障
亦冀以漸消散耳圓覺經尚有三章未畢一得斷手便
當寄上又恐字畫拙惡不堪入板然惟師意秋暑不欲
久滯嘉兄亟此具復餘唯盡珍重理不宜孟頫和南再
拜中峯大和上老師侍者　廿三日

文壽　項氏　衡
承民　子京
山

五十一

二八五二

中峯和上老師侍者　　弟子趙孟頫和南拜上謹封
孟頫和南拜覆中峯和上老師侍者孟頫千江入城得
誨帖知杖錫以籃輿入山益深聞之甚爲驚歎頃時時
有人持法語見過每以入不識好惡與從孟頫求書者
無異是與不是必要滿幅盈卷問其所以莫知好處安
在徒使人終日應酬體疲眼暗無策可免雖吾師道大
語妙不可以此爲比然其疲於應接亦豈不然耶和上
既已入山在孟頫輩便未有望見頂相之期爲之悵然
殆不容說又先妻無恙時曾有普度之願滿擬和上一
到東衡爲了此緣今既不然只得請干江主其事若其

二八五一

他人孟頫殊不委信想和上亦以爲然也聞有便草草

其覆臨紙不勝馳情之至山深林密地多陰濕唯冀珍

重珍重不宣　弟子趙孟頫和南拜覆　四月十二日

項墨林鑑賞章　文彭之印

知所措幸得雍子種種用力稍寬燋煩兩日來覺眼食

粗佳但衰年無緒終是苦惱小兒時去東衡營治葬事

中氣當已寒伏惟道體安隱孟頫自先妻云亡凡事罔

者拜書謝丹藥之惠言不盡意想蒙深察雨後漸涼山

弟子趙孟頫和南拜覆中峯大和上尊者前孟頫近

中峯大和上師父尊者　弟子趙孟頫和南拜覆謹封

御刻三希堂石渠寶笈法帖

略有次第擇九月初四日安厝勢在朔且日起靈區區

話頭未嘗頃刻忘今日至此實是可憐師父無奈何只

常愛念之篤懃懃授記先妻於師父所言所惠字所付

欲躬詣丈室拜屈會者爲先妻起靈掩土亦想師父尋

得特爲力疾出山庶見三生結集非一時偶然會合之

薄緣耳弟子本當親去禮拜而老病不可去欲令小兒

去又以喪葬事繁萃於此子又去不得故專浼月師兄

代陳下情唯師父慈悲必肯爲弟子一來若蒙以他故

見拒則是師父於亡妻不復有慈悲之念而有生死之

異也孟頫復何言哉臨紙不勝哀痛涕泣溪望之至不

備八月廿二日弟子孟頫和南拜覆中峯大和上會
者尊前

[印退密]
中峯和上老師侍者　弟子趙孟頫和南謹封
[印遊方之外][印平生真賞][印文徵明印][印衡山][印趙氏子昂]

孟頫和南上覆中峯和上老師侍者孟頫紛紛塵事中
不得以時上狀惟極馳嚮漸熱伏計道體安隱五月十
日老妻忌辰一如前議命于江菴主主持了普度一事
只作一晝夜日誦法華夜施十燈十斛兼三時宣禮法
華懺法區區不敢祇屈尊重敢乞慈悲就山中默加觀

三希堂法帖

釋　文（下）

十七

二八五七

三希堂法帖

釋　文（下）

二八五六
[印品堂藏書]

想庶使無情有情及亡者俱獲超度孟頫拜德豈有已
哉因幻住道者上山謹附短狀餘唯珍重珍重不宣大
拙以中來侍并冀道及下意　四月廿六日弟子趙孟
頫和南中峯和上老師侍者
和南中峯和上老師侍者
[神品]
和南再拜　中峯和上老師侍者　弟子趙孟頫謹封
弟子趙孟頫和南再拜中峯和上老師侍者孟頫政以
久不上狀側聞苦瘡痍之疾深助耿耿而賤體亦為老
病所纏眠食日減略無佳況大拙求收兩書第二書報
以中示寂不覺失聲蓋平生荷以中至為相愛今其長

[印樞][印項子京][印賀琳][印羲之][印趙氏][印子昂]

釋文（下）

釋文（下）

釋文（下）

二八五六

二八五七

二八五八

往固是無可深悲但人情世諦自不能已耳和上年來

多病恐亦不必深惱人誰無死如空華然此不待弟子

言也惠茶領次知感因大拙還草草具苔時中惟珍重

之祝不宣　弟子趙孟頫和南再拜　閏月廿日

別頂相動是數載瞻仰之心日積不忘年時得以中首

道昇和南拜　本師中峯大禪師法座前道昇拜

道昇　趙管　謹封

和南拜覆　本師中峯大禪師法座前　女弟子管氏

元管道昇書

座來都如見師父尊顏備審道體清安甚為慰喜道昇

手書般若經報先父母深恩及救薦亡兒女輪迴之

苦極感謝我師大發慈悲點化亡者皆得離苦海我師

但起一念何獨道昇公姑父母兒女得生淨土一切法

界含靈皆成佛道盡證菩提矣道昇粉骨碎身生生世

世報荅我師大和尚慈悲深恩耶道昇疊蒙賜書知前

年吾師所惠書及錄題經讚法語寄來至今竝不曾收

得不審當元何人送去聞知快快道昇一面作書於家

閒問舍姪去也去歲以中送去般若經五卷又蒙本師

慈悲展讀點化又各得題讚存沒重感我師道昇宿業

三希堂法帖

甚重每日人事擾擾不能安靜長想我師慈悲指教尋
思話頭但提起終得受用道昇與良人誠心至願但得
到家只就家庭修設拜懇本師大和尚大發慈悲普度
一切鬼神一切有主孤魂一切無主孤魂一切冤親良
人與道昇祖上父母兒女外祖姊奴婢及一切法界含
靈莫墮三塗惡苦願皆得早生佛界此乃良人與道昇
歡喜心尢增感佩我師如此大發慈悲度脫一切眾生
吾師惠書及心疏道昇等拜觀如心如願良人見之生
心願已託以中兄先覆知師父大和尚今春僕同又拜
是道昇等七世父師之恩何以報謝深恩今因的便特

拜此書報安更乞善保愛不宜　六月初七日女弟子
管氏道昇和南拜覆
承旨先兄與天目中峯和上手帖幷魏國夫人書計
十二紙其弟子裝池襲藏寶護以傳久遠觀者無不
讚歎天歷三年二月廿四日趙孟頫題　[趙氏子俊]
[子孫世昌]
[幻軒]
翰林承旨松雪趙公文章詩法妙天下然世獨稱其
善書何也蓋書法易入眼而文與詩匪造於理者不
易識故往往稱善其字耳今觀與天目幻住老祖書
計十一紙幷魏國夫人書一紙共一十二幅深得王

右軍之妙難矣今世學之者或肥似而溫潤不及之
此少陵所謂龍種自與常人殊真佳言也甲午秋八
月二十二日松泉比邱幻孫永甯拜題

〔印：吳興　松泉山房　隱者〕

右趙承旨手牘十一紙魏國夫人一紙皆與天目幻
住公者承旨所云悉爲夫人沒後與住商評欲脩事
薦嚴時承旨老矣音詞宛惻讀之可爲典感不知當
時本老莟語何以寫其憂也夫人以書般若得公讚
歎致謝云皈依之誠尤爲迫切本之徒甯通作一
卷今歸黃令公淮東書院藏之閒以相示余謂三士

御刻三希堂石渠寶笈法帖　釋之十一　三十

二八六一

二八六二

徐爽三希堂不□書□法帖

咸從菩薩地來所謂應以比邱宰官信女身而得度
者因緣聚會乃如此今皆還淨土矣學士夫人不能
釋然於現在之時而余爲勘破於過去之日相對一
笑摩挲移日不獨以其翰墨之妙而已也吳門祝允
明跋　〔印：希哲〕

〔印：退密〕

趙魏公書散滿天下亦時時獲觀惟夫人珍蹟爲世
罕有此卷之可貴者正在是耳或謂松雪嗜好佛法
太過者彼其時宗社墟矣黍離之懷不於空觀而焉
寄此則在所當慨而不當認夢爲實也宏治癸亥十

〔印：子孫永保〕

月在錦衣君清淮堂書前進士吳郡楊循吉　[翰墨林]　[君]

子昂書中龍象當時與之同世者皆沾餘潤遂成名

家況畫眉彥寧不傳受筆訣與之俱化耶觀魏國

夫人尺一題董其昌　[圖]

文氏停雲館帖從此卷真蹟摹出乃文敏最得意書

自右軍大令後直接宗派非唐人所及也今為惠生

鑒藏墨池中一段奇事董其昌觀因題　庚午夏五

望前二日　[元董其昌]

三希堂法帖

三希堂法帖

釋文（下）

釋文（下）

釋文（下）

二八六三

二八六四

道昇跪覆嬬嬬夫人粧前道昇久不奉字不勝馳想秋

深漸寒計惟淑履清安近尊堂太夫人與令姪吉沛爻

皆在此一再相會想嬬嬬亦已知之茲有蜜果四盞糖

霜餅四包郎君僉廿尾柏燭百條拜納聊見微意辱略

物領誠感當何如未會晤閒冀對時珍愛官八不別作

書附此致意三總管想即日安勝郎娘悉佳不宣九月

廿日道昇跪覆

家書拜上　親家太夫人　道昇　[題管][謹封]

道昇跪覆親家太夫人尊前道昇久疎上狀不任馳仰　來入廿兩

二哥來得書審即日履候安裕深用為慰且蒙眷記以

道昇將有大都之行特有白番布之惠祇拜厚意感激
無已旦夕即行相去益遠臨紙馳戀餘惟加湌善保不
宣道昇跪覆
安書拜上　尊親家太夫人粧前　道昇　謹封
道昇跪覆曾親家太夫人粧前道昇久不上啟伏想淑
候清安二哥久出茲喜錦還計惟曾親家均此欣慰茲
因遣人到宅上漫有紫栗十斤冬筍十斤寬椒餅百枚
白菜三百窠拜納鄉里荒涼無佳物可以寄意辱一笑
幸甚正寒伏冀保愛不宣道昇跪覆

三希堂法帖

三希堂法帖

釋文（下）

釋文（下）

二八六六

二八六五

二八六六

元康里巙書

石渠寶笈

漁父辭

屈原既放游於江潭行吟澤畔顏色憔悴形容枯槁漁
父見而問之曰子非三閭大夫與何故至於斯屈原曰
舉世皆濁我獨清眾人皆醉我獨醒是以見放漁父曰
聖人不凝滯於物而能與世推移世人皆濁何不淈其
泥而揚其波眾人皆醉何不餔其糟而歠其醨何故深思
高舉自令放為屈原曰吾聞之新沐者必彈冠新浴者

釋文（下）

二八六六

三希堂法帖

三希堂法帖

釋文（下）

二八六七

必振衣安能以身之察察受物之汶汶者乎甯赴湘流
葬於江魚之腹中安能以皓皓之白而蒙世俗之塵埃
乎漁父莞爾而笑鼓枻而去乃歌曰滄浪之水清兮可
以濯我纓滄浪之水濁兮可以濯我足遂去不復與言

天籟閣

公乃當堂踞牀而命僕居乎小榻乃曰筆法元微難妄
傳授非志士高人詎可言其要妙也書之求能且攻真
草令以授子可辨　未思妙乃日夫平為橫子知之乎僕
思以對日嘗聞長史九丈每令為一平畫皆須縱橫有
象此豈非其謂乎長史乃笑曰然又曰夫直為縱子知

二八六八

之乎曰豈不謂直者必縱之不令邪曲之謂乎長史曰
然又曰均爲閒子知之乎曰嘗蒙示以閒不容光之謂
乎長史曰密爲際子知之乎曰豈不謂築鋒下
筆皆令宛成不令其疎之謂乎長史曰鋒爲末
子知之乎曰豈不謂未以成畫使其鋒健之謂乎長史
曰然又曰力爲骨體子知之乎曰豈不謂趯筆則點
畫皆有筋骨字體自然雄媚之謂乎長史曰
而曲折子知之乎曰豈不謂鉤筆轉角折鋒輕過亦謂
轉角而暗過之謂乎長史曰然又曰輕
乎曰豈不謂牽掣爲擎決意挫鋒使不怯滯令險峻而

三希堂法帖

三希堂法帖

釋文（下）

釋文（下）

二八六九

二八七〇

成以謂之決乎曰然又曰補爲不足子知之乎曰嘗聞
於長史豈不謂結構點畫或有失趣者則以別點畫力
口口謂乎長史曰然又曰損謂有餘子知之乎曰嘗蒙
所授豈不謂趣長筆短常使意氣有餘畫若不足之謂
乎曰然又曰行謂布置子知之乎曰豈不謂欲書先預
想字而布置令其平穩或意外字體令有異勢是謂之
乎曰然又曰稱爲大小子知之乎曰嘗聞教授豈不
巧乎曰然又曰促令小小字展之使大兼令茂密所以爲稱
謂大字促之令小小子知之乎曰當聞教授豈不
乎長史曰然子言頗皆近之矣夫書道之妙煥乎其有
旨焉爲字外之奇凡庸不能辨言所不能盡世之學者皆

宗二王元常頗存逸迹曾不睥睨筆法之妙遂爾雷同
獻之謂之古肥旭謂之今瘦古今既殊肥瘦頗反如自
省覽有異眾說張芝鍾繇功趣精細殆同神機肥瘦古
今豈易致意真迹雖少可得而推逸少至於學鍾勢巧
形容及其獨運意疎字緩譬音習夏不能無楚過言
不□未為篤論又子敬之不逮逸少猶逸少之不逮元
常學子敬者畫虎也學元常者畫龍也手雖不習久得
其道不習而言必慕之□儻著巧思思盈牛牛矣子其
勉之工若精勤悉自當為妙筆真卿前請曰幸蒙長史
九丈傳授用筆之法敢問攻書之妙何如得齊於古人

三希堂法帖

三希堂法帖

释文（下）

释文（下）

二八七一

二八七

張曰妙在執筆令其圓暢勿使拘攣其次識法謂口傳
手授之訣勿使無度所謂筆法也其次在於布置不慢
不越巧使合宜其次紙筆精佳其次變法適懷縱捨製
奮或有規矩五者備矣然後能齊於古人日敢問長史
□用執筆之理可得聞乎長史曰予傳授筆法得之於
老□彥遠曰吾昔日學書雖功□奈何　辨字未不至殊妙
後聞於河南曰用筆當須如印印泥思所不悟後於江
島遇白沙平地靜令人意悅　辨字未□乃偶以利鋒畫而
書之其勁險之狀明利媚好自茲□悟用筆如錐畫沙
使其鋒畫乃沈著當其用工□常欲使其透過紙□此

釋文（下）

釋文（下）

功成之極矣真草用口悉如畫沙點畫淨媚則其道至

矣如此則其迹可久自然齊於古人但思此理以專想

功用故其點畫不得妄動子其書紳子遂銘謝遽巡再

拜而退自此得攻書之妙于茲五年真草自知可成矣

魯公此文議論精絕形容書法要妙無餘蘊矣今之

曉書意者蓋莫如公所以及此至順四年三月五日

康里巎爲麓菴大學士書 [印：山子] [印：正齋]

[印：巙款] [印：本子宗孔] [印：宋犖審定] [印：子京父印] [印：項墨林] [印：李家項氏] [印：鑑賞章] [印：嶤李項氏士家寶玩]

元袁桷書

篇不可虛其雅意用韻奉謝　桷和南

堂堂相國布金寺曾許高人住夏來不見烏衣游別墅

時看金彈落生臺千林有響風調瑟萬壑無聲雪舞杯

讀罷楞嚴誰與伴獨於松徑且徘徊

蕭齋圓綠長深苔忽見談室元度來已信虛空那有相

極知明鏡本非臺閉門撥息雲生几振錫志言水覆杯

獨鶴九皋清唳徹有於林下久徘徊

少年學道悟真如晚歲驅馳齒髮疏碧落倦游同病鶴

金門聽漏比鯤魚還家重拾班超筆教子空傳阿買書

蒼狗白雲工變幻撥關從此悟乘除

即刻三希堂石渠寶笈法帖　釋文十二　四

二八七四

二八七三

二八七二

四

三希堂法帖
三希堂法帖

釋文（下）
釋文（下）

二八七五
二八七六

元趙雍書

趙雍頓首再拜上彥清都司相公尊契兄閣下頃旆從
臨竹溪愧無以歆諒不見罪聞巳榮上不勝贊慶旦晚
當專謁門屏展賀小子交童年幼失訓罟左轄相君侍
下萬望兄長朝暮痛誨使不致恃熟失禮則在吾兄長
五

師永嘉人故末章及橫川長老

古澗長松傳美蔭冐令藤蔓滿階除
駢頭千衲護鐘魚雪飄飣坐蘆花絮雲疊層巒貝葉書
永嘉老子貌溫如破帽蒙頭禮數疎彈指十方歸硯穎

［式古堂書畫　卞令之鑑定　袁伯長　清谿齋］

矣謹奉書賀專遣家僮詣前告稟詳曲未聞伏冀為遠
大珍護不備　趙雍頓首再拜上　謹空

［神品　翰墨林］

六藝俱全美丈夫畫堂終日醉相呼要知不陷輪迴窄
莫負黃金丈六軀　一十二時機未瞥百千萬刻苦難
逃雖然身在同居土誰冐低頭禮玉毫　重重最勝黃
金閣疊疊莊嚴白玉池多少衆生無夢到鑊湯鑪炭自
羈縻　勢至常談母憶兒同於形影不相違自憐一個
彌陁佛却把黃金鑄面皮　仰叩當來父母邦導師遙
指在西方草鞋不是無錢買惟恨家鄉路易志　一聲

［九如清玩　也園珍賞］

二八七六

古佛天來大四色花池海樣寬自是眾生無眼力當機
不隔一毫端

右中峯和尚作懷淨土詩吳興趙雍仲穆書　[仲][穆]

元饒介書

御刻三希堂石渠寶笈法帖　第二十四冊　釋文十二

[石渠寶笈]　送孟東野序　[古香書屋]

大凡物不得平則鳴草木之無聲風撓之鳴水之無聲
風蕩之鳴其躍也或激之其趨也或梗之其沸也或炙

三希堂法帖
釋文（下）
二八七八

三希堂法帖
釋文（下）
二八七七

之金石之無聲或擊之鳴人之於言也亦然有不得已
者而後言其歌也有思其哭也有懷凡出乎口而為聲
者其皆有弗平者乎樂也者鬱於中而泄於外者也擇
其善鳴者而假之鳴金石絲竹匏土革木八者物之善
鳴者也維天之於時也亦然擇其善鳴者而假之鳴是
故以鳥鳴春以雷鳴夏以蟲鳴秋以風鳴冬四時之相
推奪其必有不得其平者乎其於人也亦然人聲之精
者為言文辭之於言又其精者也尤擇其善鳴者而假
鳴其在于唐虞皋陶禹其善鳴者也而假之以鳴夔弗
能以文辭鳴又自假於韶以鳴夏之時五子以其歌鳴

伊尹鳴殷周公鳴周凡載於詩書六藝皆鳴之善者也
周之衰孔子之徒鳴之其聲大而遠傳曰天將以夫子
為木鐸其弗信矣乎其末也莊周以其荒唐之辭鳴於
楚大國也其亡也以屈原鳴臧孫辰孟軻荀卿以道
鳴者也揚朱墨翟管夷吾晏嬰老聃申不害韓非慎到
田駢鄒衍尸佼孫武張儀蘇秦之屬皆以其術鳴秦之
興李斯鳴之漢之時司馬遷相如揚雄最其善鳴者也
其聲清以浮其節數以急其辭淫以哀其志弛以肆
其下魏晉氏鳴者不及於古然亦未嘗絕也就其善鳴
者其為言也亂雜而無章天將醜其德莫之顧耶何為乎
不鳴其善鳴者也唐之有天下陳子昂蘇源明元結李
白杜甫李觀皆以其所能鳴其存而在下者孟郊東野
始以其詩鳴其高出晉魏不懈而及於古其他浸淫乎
漢氏矣從吾遊者李翱張籍其尤也三子者之鳴信善
鳴矣抑不知天將和其聲不使鳴國家之盛耶抑將窮
餓其身思愁其心腸而使自鳴其不幸耶三子者之命
則懸乎天矣其在上也奚以喜其在下也奚以悲東野
之役於江南也有若不懌然者故吾道其命於天者以
解之

梓人傳

景德　子孫
元藏　世昌

裴封叔之第在光德里有梓人款其門願傭隟宇而處
焉所職尋引規矩繩墨家不居礱斷之器問其能曰吾
善度材視棟宇之制高深圓方短長之宜吾指使而羣
工役焉舍我衆莫能就一宇故食於官府吾受祿三倍
作於私家吾收其直太半焉他日入其室其牀闕足而
不能理曰將求他工余甚笑之爲其無能而貪祿嗜貨
者其後京兆尹將飾官署余往過焉委羣材會衆工或
執斧斤或執刀鋸皆環立嚮之梓人左執引右執杖而
中處焉量棟宇之任視木之能舉揮其杖曰斧彼執斧
者奔而右顧而指曰鋸彼執鋸者趨而左俄而斤者斲

刀者削皆視其色候其言莫敢自斷者其不勝任者怒
而退之亦莫敢慍焉畫宮室於堵盈尺而曲盡其制計
其毫釐而構大夏無進退焉既成書於上棟曰某年某
月某日某建則某姓字也凡執用之工不在列余圜視
大駭然後知其術之功大矣既而歎曰彼將舍其手藝專
其心智而能知體用者歟吾聞勞心者役人勞力者役
於人彼其勞心者歟能者用而智者謀彼其智者歟是
足爲佐天子相天下法矣物莫近乎此也彼爲天下者
本於人其執役者爲徒隸爲鄉師里胥其上爲下士又其
上爲中士爲上士又其上爲大夫爲卿爲公離而爲六

即刻三希堂法帖三長物齋發兌去店

職判而爲百役外薄四海有方伯連帥率郡有守邑
有宰皆有佐政其下有胥史又其下有嗇夫版尹以就
役爲猶衆工之各有執役以食力也彼佐天子相天下
者舉而加焉指而使焉條其紀綱而盈縮焉齊其法制
而整頓焉爲猶梓人之有規矩繩墨以定制也擇天下之
士使稱其職居天下之人使安其業視都知野視野知
國視國知天下其遠邇細大可手據其圖而究焉猶梓
人盡官於堵而績於成也能者進而用之使無所德不
能者退而休之亦莫敢慍不眩能不親小勞不
侵衆官日與天下之英才討論其大經猶梓人之善運

衆不伐藝也夫然後相道得而萬國理矣相道既得萬
國既理天下舉首而望日吾相之功也後之人循
跡而慕日彼相之才也士或談殷周之理者伊傅周召
其百執事之勤勞而不得紀焉猶梓人自名其功而執
用者不列也大哉相乎通是道者所謂相而已矣其不
知體要者反此以恪勤爲功簿書爲尊衒能矜名親小
勞侵衆官竊取六職百役之事听听於府廷而遺其大
者遠者焉所謂不通是道也猶梓人而不知繩墨之曲
直規矩之方圓尋引之短長姑奪衆工之斤斧刀鋸以
佐其藝又不能備其工以致敗績用而無所成也不亦

九

二八八四　二八八三　二八八二

謬乎或曰彼主為室者倘或發其私智牽制梓人之慮

奪其世守而道謀是用雖不能成功豈其罪耶亦在任

之而已余曰不然夫繩墨誠陳規矩誠設高者不可抑

而下也狹者不可張而廣也由我則固不由我則圮彼

將樂去固而就圮也則卷其術默其智悠爾而去不屈

吾道是誠良梓人耳其或嗜其貨利忍而不能舍也喪

其制量屈而不能守也棟橈屋壞則曰非我罪也可乎

哉余謂梓人之道類於相故書而藏之梓人蓋古之審

曲面勢者今謂之都料匠云余所遇者楊氏潛其名

九月七日九成自崑山載酒來問字且欲書諸作者

三希堂法帖

三希堂法帖

释文（下）

释文（下）

释文（下）

二八八五

二八八六

所作余飲其酒美輒醉遂不能荅其問為何問亦不

能書明日九成持此紙復來意不能荅乃笑而書此

九成謂余酒未醒也辛丑九月八日華蓋洞酒史識

天籟閣

子孫世昌　蕫光裕印

虞山人勝伯陳山人惟寅皆為鄉里解后共飲問及仙

遊事欲所賦詩未果寫既去僕已醉矣酒醒遂和以荅

二賢初意此凡四也十八日介錄

掃除狡獪蓄神機開頂葫蘆不置扉人物已從垣外見

眞形漸向市中微盃成白鴿沖霄去劒化雙龍破浪歸

自此更無毫髮累綠毛繞體欲成衣

獨據胡牀醉不移坐深簷露滴髭眉蕭蕭風水成音樂

滄滄星河起鷺鷥語罷欲乘黃鶴去與來忽使白雲馳

火龍口傲烹茶口不析扶桑一氣炊

羃羃松陰布網羅鶴巢松頂吸天河是何道士圍棋坐

著箇樵夫對酒歌看月也知為爾好凭風無奈欲歸何

送君直過橋西去還記垂楊葉不多

三希堂法帖

釋文（下）

二八八七

三希堂法帖

釋文（下）

二八八八

十一

元鮮于樞書

石渠
寶笈

襄陽歌　天籟閣

落日欲沒峴山西倒著接䍦花下迷襄陽小兒齊拍手
攔街爭唱白銅鍗旁人借問笑何事笑殺山翁醉似泥
鸕鶿杓鸚鵡杯百年三萬六千日一日須傾三百盂遙
見漢水鴨頭綠恰似蒲萄初醱醅此江若變作春酒壘
麴便作糟邱臺金鞍駿馬換小妾笑坐金鞍歌落梅車
傍側挂一壺酒鳳笙龍管行相隨咸陽市上歎黃犬何

潤州薲
重光
鑒定印

三希堂法帖

三希堂法帖

釋文（下）

釋文（下）

二八九〇

二八八九

如月下傾金罍君不見晉朝羊公一片石龜龍剝落生
莓苔淚亦不能為之墮心亦不能為之哀清風明月不
用一錢買玉山自倒非人推舒州杓力士鐺李白與爾
同死生襄王雲雨今何在江水長流猿夜聲
江上愁心三疊山浮空積翠如雲烟山耶雲耶遠莫知
烟空雲散山依然但見兩崖蒼蒼暗絕谷中有百道飛
來泉縈林絡石隱復見下赴谷口為奔川川平山開林
麓斷小橋野店依山前行人稍度橋木外漁舟一葉江
吞天使君何處得此本默檢毫未分清妍不知人間何
處有此境徑欲往置二頃田君不見武昌樊口幽絕處

東坡先生醉五年春風搖江天漠漠暮雲卷雨山娟娟

丹楓翻鴉伴水宿長松落雪驚醉眼桃花流水在人世

武陵豈必皆神仙江山清空我塵土雖有去路尋無緣

還君此畫三歎息山中故人應有招我歸來篇

大德四年華朝日困學氏書

次韻仇仁父晚秋雜興　樞拜呈

薄宦常為客虛名不救貧又看新過雁仍是未歸人苆

屋寒誰補柴車晚自巾青雲有知己潦倒若為親

沈靜莓苔合門閑落葉深炎方秋尚暑水國晝多陰寓

望空思汴南遊未厭吳年須問藜藿與不在蓴鱸

亂泉飛下翠屏中似共眞珠巧綴同一片長垂今與古

半天遙聽水兼風雖無舒卷隨人意自有潺湲濟物功

每向暑天來往見擬將仙子隔房櫳　鮮于樞書

身共賓鴻遠心同野鶴孤謀生知我拙學稼任兒愚北

意時觀畫怡情偶聽琴起予賴詩友為爾動微吟

醉時歌

諸公袞袞登臺省廣文先生官獨冷甲第紛紛厭糧肉

廣文先生飫不足先生有道出羲皇先生有才過屈宋

德尊一代常坎軻名垂萬古知何用杜陵野老人更嗤

被褐短窄鬢如絲日糴大倉五斗米時赴鄭老同襟期

得錢即相覓沽酒不復疑忘形到爾汝痛飲眞吾師清

夜沈沈動春酌燈前細雨簷花落但覺高歌有鬼神焉

知餓死塡溝壑相如逸才親滌器子雲識字終投閣先

生早賦歸去來石田茅屋荒蒼苔儒術於我何有哉孔

丘盜跖俱塵埃不須聞此更慘愴生前相遇且銜杯

朝來仙閣聽絃歌瞑入花亭見綺羅池邊命酒憐風月

浦口還船惜菱荷

三希堂法帖

三希堂法帖

釋 文（下）

釋 文（下）

二八九三

二八九四

花潭竹嶼傍幽谿口轍浮室入夜溪菱口覆水船難進

歌舞罷人月易低

新林二月孤舟還水滿清江花滿山借問故園隱君子

時時來去住人間

夫容不及美人粧水殿風來珠翠香却恨含口掩秋扇

空懸明月口君王

昨夜風前露井桃未央前殿月輪高平陽歌舞新承寵

簾外春寒賜錦袍

莫道清江離別難舟船明日是長安吳姬緩舞罷君醉

隨意青楓白露寒　樞

鄧僉事平安家書　十一月廿六日發

〔寄敖〕〔墨林〕〔神游心賞〕〔素履齋〕

廿三日到績溪越三日南至明仲附至吾兒十七日書
知鬱攸之變吾家幸平安極慰客懷溪月遭此不幸殊
不易處爲老者致勞問之意來此道間遇司中吳鼎臣
奏差言浮梁同知管郎中自北還報老者姓名在省臺
選中臺除視今爲陞容或有之若省除則貧格太高恐
未必有老者但欲早脫去爲幸無過望也吾兒到宣吳
自能言之圭租得早辦亦免周折須草錢同得吾兒到

釋文十三　四

三希堂法帖

三希堂法帖

釋文（下）

釋文（下）

二八九五

二八九六

宣恐吳屋高寒又無人看覷恐不可歇不若就相識家
暫住如李舍歸杭須差祇候二人同行或貢宅有人得
火伴多乃穩晚行早宿切囑切囑績溪事簡月初可過
新安官奴親事但得當頭人過得去便與定了以早遣
爲上汝母之前說此意別不作書小姐而下想皆安榮
奴還說阿翁否家中點檢風燭此書附明仲人回　廿
六日父書付慶長夫婦　　查文甫附過巳
鄧善之平安家書　　及牙不可近得
四月初五日
鉛山縣發　〔巳酉勤善之〕
十六日信州收汝母初三日書知吾兒上墳未歸所付
饒吏書尚未到李經歷言其人尚雷杭也老父以十七

二八九四

日至玉山雷十日過永豐又五日過鉛山自此過德興

方可還司日色向炎未有稀綌衣恐下旬方能遂歸期

不知汝母可來宛陵否今因福建李公亮書吏遷調浙

西作此報平安想家中一一安好餘不多及　四月四

日父書付慶長夫婦

元王蒙書

蒙頓首再拜德常判府相公尊契兄恃在愛厚輒有稟

白友人林靜子山吳興人亦趙氏之甥也讀書博學多

藝能而未有成名欲權於彼學中養贍得三石米足矣

用是求書專往望介注為禱斯人年幼而多學亦公家

釋文（下）

五

御刻三希堂石渠寶笈法帖

釋文（下）

二八九六

所當養者王府君處意不殊此末由晤會萬冀調攝以

膺峻擢不具　二月廿四日王蒙頓首再拜　餘控

元衛仁近書

衛仁近再拜九成學士兄閣下仁近啟違別甚久殊切

馳情每欲脩問阻便弗克此心徒悵然耳新涼計惟履

候勝常賤子塊處如昔無足為故人道者少意吳興錢

應科縛免糊口所製甚精近來吾鄉備言吾兄作成之

厚尤且歸美賤子是益吾兄愛僕之至而使人皆推及

之也茲因其歸故奉此書以為謝餘懷尚圖面既日外

釋文（下）

二八九七

二八九八

承以詩摘真見假不料託之於鄰家遂爲祝融氏所挾

而去獲罪何可言吾兄能以情恕之則幸也若日飾辭

天其鑒之相見未卜惟懼護與息不宣八月十七日備

仁近再拜九成學士友兄閣下

豐氏人季

元吳志淳書

墨法四首錄上南谷師一笑　吳志淳

曹南生

久知墨訣在丹邱子獨來從逐客求霧冷歇山春隱豹

月沈易水夜藏蚪鱗膠萬杵應難製松骨千年不易收

太史名家有遺譜更須歸向阿戎謀

謫居臥疾已無聞袖出綾編喜見君天上圖書應奎璧

譯文十三　六

二九00

二八九

御刻三希堂石渠寶笈法帖　一

人閒珠玉在詩文墨銘擬問唐司戶書法還求晉右軍

若就龍香千百片臨池能換白鵝羣

烏珠流傳出李家後人塗抹已塵沙括囊手剌千金直

祕閣神方百世誇玉法試論無杜甫元經酷好有侯芭

已成進上蓬萊殿五色光動曉震

千里擔簦走朔風免冠接語恨匆匆卻聞作客依劉表

莫說從師口馬融山路逢梅寒載酒晴江待月夜歸蓬

將詩爲問黃司馬茆屋還過訪已公

吳印志淳

心　雙桂丁氏

御刻三希堂石渠寶笈法帖　第二十六冊　釋文十三

元俞俊書

俊頓首拜復德翁判府相公閣下 昨因別駕聽急足
端便嘗奉尺書計塵聽覽伻來伏領教帖審隆委之的
奈何相望益遠豈勝瞻馳所喻董悉元有黑舸船舊冬
承差過海州時爲河冰割損近日發回江南修艤未來
止有大坐船緣寓舍偏仄行李雜物盡在其中不可移
動轎子亦無附餘者莫能應所需惶悚之至妙命有懃
幸垂原亮不具備 俊頓首拜復
頓首拜復 德翁判府相公閣下 安東俞俊董封

元俞鎬書

鎬頓首再拜惟明先生久契交侍 不見三四月其如
傾仰何何在辰秋氣漸涼遠惟起處清吉爲慰賤跡守拙
村疃中一愚如昨又母足可爲知己者道及近舍弟從
海陵歸云在途中嘗獲口風丰且云文架中有交苑英
華欲售諸好事者此物不審尚存否倘價廉則望擲付
去手頒下一觀就乞批下實價以憑酬納非託愛之深
何敢臻此幸毋訝煩聒可也夛遽中作字欠謹尚祈原
亮不具示 七月三日雲間俞鎬頓首再拜 後空

三希堂法帖

三希堂法帖

釋文（下）

釋文（下）

二九〇三

二九〇四

賤跡昨自雲開至此事忙未及晉見首辱枉顧陪增愧

悚耳梁昭王墓誌碑謹奉去餘價木綿一匹隋碑帖專

用歸璧併乞目至智永千文向者濱行之際被家人輩

誤持何處竟尋不獲達望批至實價價即當償價也少睞

即走謁以既不悉　惟明先生尊契侍史鎬頓首再拜

舍弟書一椷併此奉去

元沈右書

右拜覆揆惟初度環臨方與蓼莪之詩何崖齒記

蓮子八頭奉遣上此新摘者味頗鮮美但不多得耳

右下注　小字　惠書錫物足荷軫存容刀之堅不翅如柳眞齡

卸刊三希堂石長寶受去帖　一八　釋文十三　八

項元汴印

項子京家珍藏

之鐵拄杖幌巾之細無忝於張舍人之錦織成非敢自

適其用也實使爲人子者佩用有光進盥有禮矣受之

感著彌深適叔方先生書來嘗拜意仁卿惠熏蠟愧負

愧負午後須仁卿一來爲禱謹奉書以謝不宣右頓首

拜復　伯行倫魁契家兄文侍　來价三千

右啟數日不奉教誨殊馳思唐詩纂元十一冊謹用歸

還幸怨皋稽之罪不揆惡札僭越題籤如不愜意換去

不妨有暇能相過如何率此奉稟尚幾親諒不備右拜

啟教授仲長尊親坐下

右頓首拜復寓齋先生尊親坐下右近擬同過可久公

九如清玩

處適回笠澤遂孤鳳約別來旬餘正茲懷仰而手書下
逮媿喜無已敬初先生學與行稱俯就小館非獨使童
子受業而不肖亦得朝夕聽教為幸多矣似非先生作
成何以得此外承葉知州相公欲借玉海須賤者入城
併用送去會開先乞引賤名伸敬因敬初歸丞此奉書
不具右頓首拜復
頓首拜復　寓齋先生尊親坐下　沈右謹完
元禮實書
禮實頓首肅拜奉書未方翰學聘君尊兄長坐右昨辱
騎氣賁臨獲追陪左右宴遊奉元又元之高論使塵塵

印刊三希堂石渠寶笈法帖　釋文卷十三　九

三希堂法帖

三希堂法帖　釋文（下）

釋文（下）

二九〇五

二九〇六

膠輵轕之心不□一洗也殊愧乏物以歁口諒高懷空
洞必無訝焉別來越宿傾企以不可言少白賤跡自武
林還深愧無足為野芹意者藤冠一枚謹用馳獻惟我
兄年當強仕可彈而出不可挂諸壁也香匙一付煩寘
几案閒長夏焚妙香以讀莊老庶幾想見至人神遊八
表也鉛華數緘聊為我兄側室粉白之奉呵呵瑣薄可
羞笑罾乃幸政欲專奴詣前而齋童來承教墨感感略
此布覆萬冀恕察不具備　禮實頓首再拜奉書

元黃溍書

水山道人　豐氏入季　項子京家珍藏

潛頓首再拜德懋學正提舉尊契兄長坐右　潛六月十
一日藉芘祇賤事東西驅役在邑中僅旬日耳昨暮歸
自鄰境今早又出郊檢田適值陳兄行倉猝擎楮聊伸
啟居敬甚愧不虔且無一物可侑虛面者區區顧言尚
需後便首祁委鑒不宣　潛頓首再拜　八月廿五日
謹空

元陳基書

基頓首奉書伯行至孝尊契兄苦次初六日相見之後
雨阻不得造請甚懸懸也初八日拏舟出郊計從者亦
且旦夕來故不往別想能諒及耳茲欲求篆一圖書及

三希堂法帖

三希堂法帖

兩扁圖書乞分付盧小山家一刻益其人將往浙東盧
刻庶得之易價俟刻畢償之存齋水竹會次俱首詢動
履所懷非一并遲面晤以既不宣基頓首頓首
陳基再拜　伯行至孝尊契兄服次
民立賢翁季苦雨不及走見望代為謝口數幸甚兩扁
需足下來此求書之米元章海岳菴圖詩聞叔方先生
處有之頃專謁不值敢煩遣阿隆從方翁處錄一本攜
至至懇至懇存齋倦倦於其祖夫人嚮嘗與兄及仲淵
先生有盟渠意欲申言之倘見淵父乞言及二公亦豈
在多囑耶　基再拜　[子敏]

二九〇七

二九〇八

潘令虞卿總好交定知誰弟復誰昆春來詩思隨芳草

綏步江頭每日昏

雲錦機頭五色紋杼聲札札動衡門龍鸞織就工無用

空向深閨拭淚痕

欲買草堂溪上住東風籬落醉茅柴青絲絡馬黃金勒

輸與長安十二街

兩兩輕鷗晴泛渚雙雙新鷰暖銜泥上林無數梧桐樹

只許朝陽綵鳳栖

微步輕盈不動塵繡羅為莫錦為茵春風一曲清平調

十二樓頭第幾人

即剛三希堂石渠寶笈法帖

釋文十三

十一

二九一○

三希堂法帖

釋文(下)

釋文(下)

二九○九

二九一○

釋刻三希堂石渠寶笈法帖

黃金為繭繭春衣白苧如霜始脫機綠野堂前尋竹去

平泉莊上看花歸

隱隱焦桐餘曉爨泠泠獨繭出冰蠶如何一倡仍三歎

太古希聲雅與南

麝香引子眠幽竹翡翠移巢占小堂他年好事傳圖畫

定有人題華子岡

瀼東瀼西天氣晴舍南舍北春水生一雙蝴蝶穿花去

百囀流鸎隔葉鳴

我欲振衣千仞岡天風吹落松花香朝騎口鳳暮黃鶴

愿覽九州窮八荒 陳基謹次韻

元張雨書

對雨

為耽春酒饒春困睡裏雨聲如蜜甜老鍤栽松寗有待

枯腸食箚獨無饜諸峯洗出新油幕一水飛來舊谷簾

吾愛吾廬聊復爾少雷佳日在茅簷

送趙伯容之京師

翩翩濁世佳公子玉立身長要羽衣野鶴樊籠那肯住

鯉魚尺素莫教稀八分字許千金直萬斛舟隨五兩飛

對御談元能事了明年春草約來歸

贈夏商隱法師

御剝三希堂石渠寳笈去帖

釋文十三

十

三希堂法帖

三希堂法帖

釋文（下）

釋文（下）

二九一一

二九一二

厄蹛行營三十載侯門不冐曳長裾閒從角里先生飲

與說圯橋父老書花外飛丸紅吒撥月中採藥白蟾蜍

殘骸倘有刀圭分會向南山訪弊廬

畫碧桃華

碧桃開向青天上仿佛僊人夢綠華借問湧金流水處

春風一片落誰家

舊詩四篇為孔昭書登善菴主張雨 〔句曲外史〕

〔天籟閣〕

句曲外史賦聽泉亭絕句

壘石為山小結亭亭皋白水浸空青要知魚鳥忘情地

三希堂法帖

三希堂法帖

釋文（下）

釋文（下）

二九一三

二九一四

却是無聲最可聽　雨

元倪瓚書

昨日承蔬筍不托之供獲接清言永日也別後與元舉

叔陽攜琴過普渡精舍相與盤礴林影水光中而令子

來始知從者散步韓墅橋急遣一介往候則從者與盡

已返矣經宿不面旦來雷雨大作想惟動靜輕安昨見

尊姐閒韭芥萬苯之屬秀色粲然今日得雨必是苗芽

怒長更佳也況蒙許送久伺不見至戲作小詩促之瓚

頓首默菴有道先生

韭芥抽苗鋪翠玉曉經雷雨更敷腴莫嗔措大眼孔小

乞取先生一餉餘

枯腸嗜酒復畏醉既醉渴心眞欲狂爲解曉醒喉吻痛

大金花剌性偏涼

早間覺喉吻痛甚恐是酒熱大金花丸神芎丸各求一

兩服也煩聗得罪得罪瓚　廿二日　藥乞封寄也

元㾕賢書

南城詠古

至正十一年秋八月旣望太史宇文公太常危公偕燕

人梁處士九思臨川黃君殷士四明道士王虛齋新進

士朱夢炎與余凡七人聯轡出遊燕城覽故宮之遺跡

凡其城中塔廟樓觀臺榭園亭莫不裹徊瞻眺拭其殘

碑斷柱爲之一讀指其廢興而論之余七八者以爲人

生出處聚散不可常也解后一日之樂有足惜者豈歟

感慨陳蹟而已哉各賦詩十有六首以紀其事庶來者

有所徵焉爲河朔外史廼賢易之

黃金臺

落日燕城下高臺草樹秋千金何足惜一士固難求滄

海誰青眼空山盡白頭還憐易河水今古只東流臺在

閣東南隈
臺坊內

憫忠閣

三希堂法帖

釋文

(下)

高閣秋天迥金仙寶珞齊青山排闥現紫氣隔城迷朱

棋浮雲濕珊檐落照低因懷百戰士惆悵立層梯 唐太宗惆

征遼士
而建

壽安殿

夢斷朝元閣來尋賣酒樓野花迷輦路落葉滿宮溝風

雨青城暮河山紫塞愁老人頭雪白扶杖話幽州 殿基今爲

酒家壽
安樓

聖安寺

蘭若城幽處聯鑣八月來寶華簾蓋合衮晃畫圖開斷

碣蒼苔暗室庭落葉白飢鳶不避客攫食下生臺 寺有金世

三希堂法帖

釋文(下)

二九一五

二九一六

三希堂法帖

臺殿青冥外團團海月涼隔簾聞鳳管秉燭奏霓裳銅

雲偃臺

蹤傳野老古廟託山靈一醉壺中酒穰穰黍麥青

燕人重東作鎔鐵像牛形角斷苕花碧蹞穿土鑪腥遺

鐵牛廟

學士世
南書

﨟蛟龍挾珊瑚螢吻獸攢馮高天萬里白綸不勝寒 爲虞腐

閣道連天起丹青飾井幹如何千手眼只著一衣冠金

大悲閣

宗章
宗像

三希堂法帖

釋文(下)

釋文(下)

二九一七

三希堂法帖

釋文(下)

二九一八

雀晨霞眺金盤夕露瀼仙人不復返愁殺海生桑 之望 郎金

月
臺

長春宮

羸驂躓秋日迢遞謁琳宮松子花瓢落谿流板閣通樓

臺非下土環珮憶高風草眛囍難日神仙第一功 全眞 邱神

仙處幾之居太祖嘗召至西

城之雲山講道勸上以不殺

竹林寺

城南天尺五祇樹給孤園甲第王侯去精藍帝釋尊老

僧誇塔影稚于斷松根何日天台路相從一問源 金熙 宗駙

馬宮也寺僧

云塔無影

龍頭觀

僊館紅塵外龍頭得借看開百雲氣濕近席雨聲寒碧 龍頭懸一

血凝螺黛香涎逼麝檀牙籤認題字猶是建隆刊 牙籤題日 建隆元年

妝臺

廢苑鶯聲盡荒臺燕麥生韶華如逝水粉黛憶傾城野

菊金鈿小秋潭玉鏡清誰憐舊時月會向日邊明金章 李妃所築嘗與妃露坐臺上章宗戲云二人土土上坐 妃應聲對日一月日邊明章宗大悅臺在昭明觀後 為章宗

雙塔

安史開元日千金構塔基世尊寧妄福天道自無私寶

即到三□□□是量名去占 一 罪乙十三 六

三希堂法帖

三希堂法帖

釋文（下）

釋文（下）

釋文（下）

二九一九

二九二〇

鐸遊絲胃銅輪碧薜滋停驂指遺跡含憤立多時 安祿山史 金帝

思明所建在 憫忠寺前 闕

西華潭

秋水清無底涼風起綠波錦帆非昨夢玉樹憶清歌

子吹笙絕漁郎把釣多磯頭浣沙女猶恐是宮娥卻之太

池液 液池

白馬廟

祠宇當城角霜蹄刻畫真房星何日墜駿骨自能神會

蹴陰山雪思清瀚海塵長疑化龍去騰蹄上雲津

萬壽寺

甯畫
屏

皇唐開寶搆愿刼抵金時絕妙青松障清涼白玉池長
廊秋屧響高閣夜鐘遲猶有乘閒客扶藜讀舊碑許道

玉虛宮
樓觀迴深巷松枝夾路低拾薪供早爨抱甕灌春畦經
向琅面讀詩從石鼎題白鬚張道士送客過桃谿張主宮
人貌甚
清古
是月廿日辱夢炎進士再訪余於金臺寓舍索書前
詠爲書之賢記

依竹軒　清渚漁郎　王與稽　孫子之保　春山房

釋文（下）

七

三希堂法帖
釋文（下）

二九二三　二九二二

元陸繼善雙鉤書

永和九年歲在癸丑暮春之初會于會稽山陰之蘭亭
脩稧事也羣賢畢至少長咸集此地有崇山峻領茂林
脩竹又有清流激湍暎帶左右引以爲流觴曲水列坐
其次雖無絲竹管絃之盛一觴一詠亦足以暢敍幽情
是日也天朗氣清惠風和暢仰觀宇宙之大俯察品類
之盛所以遊目騁懷足以極視聽之娛信可樂也夫人
之相與俯仰一世或取諸懷抱悟言一室之內或因寄
所託放浪形骸之外雖趣舍萬殊靜躁不同當其欣於
所遇暫得於巳快然自足不知老之將至及其所之既

念嘗侍先師筠菴姚先生文敏趙公聞雙鉤塡廓之
法遂從兄假而效之前後凡五紙兄見而喜輒懷去
已而兄卒其所藏皆散逸至元戊寅夏得此於兄故
隸家既喜且嗚呼吾兄墓不復見余年已
中亦不復可爲撫卷增歎是年十月十又五日甫里
右甫里陸繼之墓右軍蘭亭敘唐太宗既得繭紙眞
本命當時羣臣能書者榻賜諸王子平日所見何嘗
數十本求其弄翰能存右軍筆意者蓋止二三耳此
卷自褚河南本中出飄撇縕藉大有古意一洗定武

陸繼善識
陸氏繼之

三希堂法帖

三希堂法帖

釋文（下）

釋文（下）

釋文（下）

二九二四

二九二三

倦情隨事遷感慨係之矣向之所欣俛仰之間以爲陳
迹猶不能不以之興懷況脩短隨化終期於盡古人云
死生亦大矣豈不痛哉每攬昔人興感之由若合一契
未嘗不臨文嗟悼不能喻之於懷固知一死生爲虛誕
齊彭殤爲妄作後之視今亦由今之視昔　悲夫故
列敘時人錄其所述雖世殊事異所以興懷其致一也
後之攬者亦將有感於斯文

陸繼善印

先兄子順父得唐人摹蘭亭敘三卷其一廼東昌高
公家物余竊慕焉異日兄用河北鼠毫製筆精甚因

柯氏敬仲
柯氏清玩

鉤填摹揚之法盛宋時惟米南宮薛紹彭能之蓋深

右陸繼之鉤摹蘭亭敘一卷能以支遁道林愛馬法

觀之方可得其精神於筆墨畦徑之外此亦人間一

清賞也至元五年己卯四月廿一日揭傒斯觀

跋

三月廿二日　奎章閣學士院鑒書博士柯九思

刻多矣當有精於賞鑒以吾言為然至元後己卯歲

見唐摹斯可矣唐摹世亦艱得得保茲卷勝世傳石

甯知繭紙龍跳虎臥之遺意哉繭紙既不可復見得

之習為可尚也今世學書者但知守定武刻本之法

得筆意者然後可以造此否則用墨不精如小兒學

描朱耳繼之親承姚先生先生與趙文敏皆知書法

故今摹揚褚河南修稧帖筆意俱到非深得其法者

未易至此但不入俗子眼也至元五年九月十五日

繼之訪予無錫村居出此卷相示展玩久之遂題于

後陳方

舊見馮承素米禮部及趙文敏公所臨稧帖未嘗苟

同今觀此本筆勢翩翩風神峻發又絕異欲以參較

之而不能不以四者之難并為恨也至正元年冬十

有二月庚申黃溍書

蘭亭繭紙固不可得見苟非唐世臨摹之多後之人

寗復窺其彷彿哉今觀陸元素雙鉤一卷筆意具在

展玩不忍舍置也至正二年正月十日句吳倪瓚

唐摹下眞迹一等耳此卷得唐摹遺法趙吳興所謂

專心學之遂可名世者宋時聚訟可謂多事天啟四

年九月晦日董其昌觀子苑西因題

二九二七

二九二八

石渠寶笈

御賜寶藏

急就奇觚與眾異羅列諸物名姓字分別部居不雜廁

用日約少誠快意勉力務之必有憙請道其章宋延年

鄭子方衛益壽史步昌周千秋趙孺卿爰展世高辟兵

第二鄧萬歲秦眇房郝利親馮漢疆戴護郡景君明董

奉德桓賢艮任逢時侯仲郎由廣國崇惠常烏承祿令

狐橫朱交便孔何傷師猛虎石敢當所不侵龍未央伊

三希堂法帖

釋文（下）

二九三〇

三希堂法帖

釋文（下）

二九二九

嬰齊第三翟同慶畢稚季昭小兒柳堯舜禹湯淳于

登費通光柘恩舒路正陽霍聖宮顏文章䤺財歷偏呂

張魯賀憙灌宜王程忠信吳仲皇許終古賈友倉陳元

始韓魏唐第四掖容調柏杜揚曹富貴李尹桑蕭彭祖

屈宗談樊愛君崔孝襄姚得賜燕楚嚴薛勝客聶邢將

求男弟過說長祝恭敬審無妨龐賞字 少一 麩士梁成博

好范建羌閭驕喜第五寧可忘苟貞夫茅涉臧田細兒

謝內黃柴桂林溫直衡奚驕叔邶勝箱雍宏敞劉若芳

毛遺羽馬牛羊尚次倩邱則剛陰賓上翠駕鴦庶霸遂

萬段卿泠幼功武初昌第六褚同池蘭偉房減罷軍橋

三希堂法帖

三希堂法帖

釋
文
（下）

釋
文
（下）

二九三一

二九三一

寶陽原輔福宜棄奴殷滿息充申屠夏脩俠公孫都慈
仁他郭破胡虞曾尊偃愚義渠蔡游威左地餘譚平定孟
伯徐葛咸軻敦錡蘇耿潘扈第七錦繡縵旄離雲爵乘
風縣鍾華贖樂豹首落莽免雙鶴春草雞翹鳧翁濯鬱
金半見霜白篇縹綟綠丸皁紫碇烝栗絹紺綰紅繇青
綺羅穀靡潤鮮絑雒縑練素帛蟬第八絳緹繡紬絲絮
縣帗幣囊橐不直錢服鎖繪帶與繪連貰貸賣買販肆
便資貨市贏匹幅全絡紵絮緺裹約纏繪組縑綬以高
遷量尺丈寸斤兩銓取受付予相因緣第九稻黍秫稷
粟麻稉餅餌麥飯甘豆羹葵韭蔥蓼薑蘇薑蕪荑鹽豉

蘊醬漿芸蒜薺芥茱萸香老菁蘘何冬日藏梨柿奈桃
待露霜棗杏瓜棣饊餳圜棗果蓏助米糧第十甘麮悁
美奏諸君袍襦表裏曲領帬襜褕複襲絝繝單衣蔽
膝布無帬篋縷補祖摛緣循履舄袞越緞紃韎鞮印
角鞜鞟巾裹羣不借為牧人完堅耐事愈比倫第十一
展蓐萆蠃籅貧篅裝索擇蠻夷民去俗歸義來附親
譯謨贊拜稱妾臣戎貊總閱什伍陳廩食縣官帶金銀
鐵釬釪鑽釜鍑鍪鑄鉛錫鐙鐎錠鈴鐼鉤釱斧鑿鉬
第十二銅鍾鼎鈃銷匜銚釭鐲鍵鑽冶錮鐪竹器籃笿
簟蓬篨筦簹簏篗管籫篅簑籢箄箕帚筐篋篝稱盂盤案

杯桊蠢斗桊升牟卮簀樟檻橰摭七簪缶瓴盆蕓甖

榮壽第十三瓶嘗甒甌瓨盧桼橋繩絞繚簡札

檢署梨櫝家板柞所產谷口茶水蟲科斗蝛蟇鯉鮒

鱐鮨鮑鰕妻婦聘嫁齋勝僮奴婢私隷枕牀杠蒲蒻

蘭席帳帷幛第十四承塵戶簾絛縧潰縱鏡簽梳比各異

容射魅辟邪除羣凶第十五竽瑟空侯琴筑箏鍾磬韶

雙係臂瑗玕虎魄龍璧碧珠璣玫瑰甕玉瑶環佩靡從

工薑薰脂粉膏澤箭沐浴揃搣寡合同絭飭刻畫無等

簫鼕鼓明五音雜會歌謳聲倡優俳笑觀倚庭侍酒行

解宿昔醒廚宰切割給使令薪炭藋葦爇炊生膾膾炙

三希堂法帖

三希堂法帖

釋　文（下）

釋　文（下）

哉各有刑酸鹹酢淡辨濁清第十六肌膚腸脯臘魚臭腥

沽酒釀醪稽糵程綦局博戲相易輕冠幘簪黃結髮紐

頭頷頜准顙目耳鼻口母指手胂胼脣舌齗牙齒頰頤

頸項肩臂肘卷捥節搔母指手胼胸脇喉膺髑第十

七腸胃腹肝肺心主脾腎五藏腿齊乳尻寬脊膂要背

僂股脚膝臏脛爲杜腨踝跟踵相近聚子攘盾刃刀鉤

鞁鍛鈸鎔劒鐔鏃弓弩箭矢鎧兜鍪鐵垂杖桃柲殳第

十八輞轅軸輿輪康輻轂舘鐺柔樏桑輒軡苓轄納

衡蓋橑揵扼縛棠彎靮鞘羈彊茵茯薄杜鞍韉錫

靳靼茸靵色焜煌革靾糅漆猶黑倉室宅廬舍樓殿堂

第十九門戸井竈廡囷京榱櫨薄盧瓦屋梁泥塗堊暨
壁垣牆榦楨板栽度員方屏厠溷渾糞土壤塹窳廥廡
庫東箱碓磑扇隤舂簸揚頃町界畝畤窊彊畔畷伯
耒犁鋤第廿種樹收薪賦稅槫檴秉把枝杷桐梓樅
松櫪楓槐檀荊棘葉扶骿驪駹駅驪驒駼馳
驪怒步超羣殺羯羠羝翰六畜蕃息豚豯豬豞狡狗
野雞雛第廿一慘牸特犗羔犢駒雄牝牡相隨趨糟糠
汁莘橐蒬鳳爵鴻鵠鴛雛鷹鵬鳩鵰鸒貂尾鳩鴿鶉
鵁中罔死戴鵲鴟梟驚相視豹狐距虚豺犀𧴙貍兔飛
梟狼纕麞鹿皮給履寒氣泄注腹臚張

痂疕疥癘癰聾忘癭疽癒瘛瘲瘚狂失虐
癰痛麻溫病消渴歐讓癉熱瘻痔眵眼篤癃衰
癃迎醫匠第廿三灸刺和藥逐去邪黃芩伏令礜芘胡
牡蒙甘草菀棃盧烏喙付子椒元華半夏皁夾艾橐吾
弓窮厚朴桂梧樓欶東貝母薑狼牙遠志續斷參土人
亭歷桔梗龜骨枯第廿四雷矢雚茵蕳菟盧卜夢謕祟
父母恐肬祠祀社保菣獵奉口觸塞禱鬼神寵棺槨欑槻
遣送踊喪弔悲哀面目種哭泣醊祭墳墓家諸物盡訖
五官出官學諷詩孝經論第廿五春秋尚書律令文治
禮掌故底癘身知能通達多見聞名顯絕殊異等倫超

攉推舉白黑分積行上究爲牧人丞相御史郎中君進

近公卿傅僕勳前後常侍諸將軍第廿六列侯封邑有

士臣積學所致無鬼神馮翊京兆執治民廉潔平端拊

順親變化迷惑別故新姦邪並塞皆理馴更卒歸城自

詣因司農少府國之淵援衆錢穀主辨均第廿七皋陶

造獄法律存誅罰詐僞劫罪人廷尉正監承古先總領

煩亂決疑文鬥變殺傷捕伍鄰游徼亭長共雜診盜賊

繫囚搒笞臀朋黨謀敗相引牽欺誣詰狀還返眞第廿

八坐生患害不足憐辟窮情得具獄堅籍受驗證記問

年間里鄉縣趣辟論鬼新白粲鉗釱髡不宜謹愼自令

然輸屬治作谿谷山菰萩起居課後先斬伐材木斫林

根第廿九犯禍事危置對曹謾訑首應愁勿聊縛購脫

漏亡命流攻擊刧奪檻車膠舊夫假佐扶致牢疢痏保

辜謗呼猲之典猥遝詗讇求輒覺沒入檄報雷受賕柱

冤忿怒仇第三十譺譺爭語相牴觸憂念緩急悍勇獨

廼肎省察諷諫讀江水涇渭街術曲筆硯投算膏火燭

賴赦救解貶秩祿邯鄲河開沛巴蜀潁川臨淮集課錄

依恩汗擾貪者辱第卅一漢地廣大無不容盛萬方來

朝臣妾使令邊境無事中國安寧百姓承德陰陽和平

風雨時節莫不兹榮蝗蟲不起五穀熟成賢聖並進博

士先生長樂無極老復丁

右漢史游急就章釋文至正乙酉歲二月三日

後學俞和錄

疑舫亭

□氏藏急就章三子昂仲溫皆章草俞和小楷舊所
裝本俞與趙每幅相間溷爲一今二之矣蓋紫芝患
章草難讀故爲之釋文翁趙書爲數幅而以己書閒
入以便觀者匪欲齊驅前輩涉妄境也分裝爲二使
各成一家書勿溷觀此意亦自可佳
成化丙申花朝日後學周鼎時年七十有六

釋文　十四

六

春風東來忽相過金罍綠酒生微波落花紛紛稍覺多
美人欲醉朱顏酡青軒桃李能幾何流光欺人忽蹉跎
君起舞日西夕當年意氣不肯平白髮如絲歎何益

右前有尊酒行

明張羽書

誠府珍賞

二九三九

二九四〇

懷友詩　并序

周道方殷猶詞伐木陶情無慕尚賦停雲況屬時艱久
乖朋好欲擄契闊實藉篇章自牛文學而下得廿三首

靜者居
賞奇閣閱
呂氏志學
子申父印
紫芝生
宋犖審定
江東陸氏書畫珍藏

因懷成詠不以齲齒為序約需續賦用繼末篇

牛文學諒

北人南佳久學苦不求知多難居家少無媒擇婦遲名

高登第後俸歇喪親時離合雖常有今成異國悲

馮明府允實

單騎之山縣匾家傍海居政諸目久仕祿薄似前除井

稅重科外公田宿灣餘亂離無處問斜日下煙墟

王主簿欽

官小常拘格家貧未稱閒好吟復近體避謗喜清班積

雨平湖浪殘陽繞郭山傷心舊遊地併在亂離閒

韓徵君桐

念君多苦節亂後竟悠悠古巷青衿散空闈白髮愁近

書無片紙舊業有扁舟最憶相尋處柴門獨樹秋

莘孝廉野

破宅臨湖住閒身過鶴長逢人矜俠氣遇難恥儒裝有

婦頻修藥無兒解捧觴從來多遠志今日在何鄉

周先輩復

辭鄉懷薄祿失意却空回暮雨罷奉別秋風寄帛來前

程惟信命後進獨稱才憶爾何由見荒城起暮埃

陳茂才恂

記誦通三傳科名行輩期早孤能育弟自學豈勞師問

字尋村遠收書出郭遲可憐逢亂日名姓少人知

陳進士堯咨

憶得前春裏尋君晚墅煙短橋青舫外疎柳白門前詩

禮由先世科名及少年從來風骨瘦亂裏定誰怜

莫秀才世安

蚕歲無知己儒宫作掾來兼精惟律學漸富見詩材白

日書中盡青年鏡裏催平時猶闊養遭亂倍堪哀

方曹長彝

作吏風塵際長懷隱遁情偷閒頻謁告厭俗擬歸耕月

三希堂法帖

三希堂法帖

釋文（下）

釋文（下）

二九四三

二九四四

幌罍賓臥花宫請客行舊書室滿篋欲覽怕沾纓

牟記室魯

蜀人吳郡住文采擅儒林漫赴諸侯辟時操本土音室

談通外學薄祿魄初心憶爾添惆悵令人欲解簪

藥校書廣居

載筆趨戎幕風塵口壯懷相如才本富方朔語多諧覆

井安書楊開垣建藥齋瘦妻并弱子亂處可能偕

唐助教肅

送別記初春書來報哭親干戈方滿目衰墨未離身文

體高如命官程拙似人曾聞舊徒說懷德易沾巾

安文學處善

南中游宦熟異習漸能除不學旁行字曾借上計書婦

賢貧有饌官冷出無車聞說華亭去人傳尚恐虛

朱記室武

青年獨好游馬跡遍諸州書記才堪取將軍意未酬停

孟知曲譜卓筆擅詩籌料得思親苦逢人淚不收

字文從事材

服緦來日生努致奠時何言從此別消息兩難知

解綬秋風裏高堂掩繐帷省曹驚報狀門客製埋辭弔

董聘君在

三希堂法帖

釋文（下）

三希堂法帖

釋文（下）

二九四五

二九四六

遠道終難去歸來理舊編交章流輩許意氣衆人怜一

子成童日雙親迫暮年不知逃難日漂泊向誰前

倪山人瓚

灑掃空齋住渾忘應世情身閒成道性家散剩詩名古

器邀人玩新圖揀客呈最怜山水與垂老失時平

沙門懷渭

曾住潛龍地逢人話昔緣行高生俗敬法勝悟師傳沙

鳥聽朝梵胡奴伴夜禪未應愁未㓤塵想自成怜

沈茂宰夢麟

命合閒中老誰令有宦情政廉官長忌賦拙吏人輕故

疾愁來發新詩假裏成何緣知在處落日閉曾城

胡參政鐔

聲譽過時流塵沙慘弊裘泛交通俠士長揖說諸侯夜

雨菱湖館秋風剡水舟從求為客慣漂泊可無愁

潘茂異牧

後生多好武子獨好交章出贅因秦俗行歌效楚狂愁

來悲世短眾裏喜身長料得寧親去冨家寄海鄉

李逸人訥

風骨多儒相為師不歡貧買書高著價避酒屢辭巡經

學傳門第緦衣葬里人懷君桑梓舊寧比異鄉親

十

印刷三希堂法帖卷之十四

譯之十四

釋文(下)

釋文(下)

二九四七

二九四八

至正丁未六月一日苕軒高士過予命書鄙作懷友詩

時天氣鬱暑時事紛紛極無歡悚姑此塞命稍眼當別

繕寫　尋陽張羽頓首　苕軒高士先生

明桂彥良書

比到京少見新安人不知近況忽胡士安來出示手書

乃知分教郡庠深用喜慰者知足下學業甚進也方起

居為　不及奉書幸　貴郡節判千萬致意馬則賢善醫而

文予病時深德之幸為善待　桂彥良奉苕彥充助教

契友　聞有子安弟去故匆匆奉此不謹　煩問朱允升先生

可喜吾同會試甚契

張羽　來儀　私印

陳氏彥廉　貞節堂印　岳維　顒松之印

璲端肅奉覆岳翁尊前日外侍家兄謁見重辱禮遇第
不能詳細聽尊教下情曷勝瞻戀令弟叔丈不審有回
說否令女聞尊體數日有恙和極切懸馳如有取灰之
便得一報平安至禱至禱鞋一雙奉雪足之須不備璲
拜覆岳翁大人尊前　壻宋璲謹封　[印：岳維]　[印：顧崧之印]

明周砥書

奉送叔方先生之笠澤兼簡雲林居士一笑　吳人周
砥再拜

獨客天涯歲巳窮相違一向恨匆匆三杯更是尋常事

三希堂法帖

三希堂法帖

三希堂法帖

釋文（下）

釋文（下）

釋文（下）

二九四九

二九五○

幾日重陪七十翁竹月半灘口兩槳江雲千里送孤鴻
憑君再四懃迂曳五字詩成絕世工
頃歲行盡矣不得奉陪一游聊寫此為別雲林丰度昔
昔在夢春初別圖往州耳會開道此　砥　十二月十

日　明解縉書

去歲端陽奉御筵金盤角黍下遙天黃封特賜開家宴
迴首薰風又一年　右廣西感舊
荔枝子結蟲窠綠倒黏花開女臉紅望見石城三合驛
便分岐路廣西東　右過三合驛

[印：復徵]　[印：玉乳]　[印：柳印加漫]　[印：芳洲]

上將勳庸勳百蠻偏禆威略重如山市橋一堠當千里

橫槊青天白晝閒

右交阯市橋

永樂庚寅五月二十三日夜京城寓舍書與禎期縉紳

識

解學士書法縱放詩亦淋漓往往有蒼鶻脫鞲之氣

此卷蓋其左遷及歸田時作故尤悲憤感歎扼腕不

平所謂借此以洩其磈礧者耶李將軍罷郡臥藍田

無所事事乃誤石為虎射之飲金沒羽視之石也再

射則矢躍亡蹟其事大類戲劇古來豪士被屈往往

托之游戲坐消歲月王處仲歌老驥伏櫪擊唾壺盡

釋文十四

十

釋文（下）

二九五一

缺觀者無謂解先生多兒女子態也壬午仲月十二

日王稺登漫書

明金幼孜書

別求深切懸企詢履況安適為慰僕席庇粗遣屢蒙

惠藥至軍中感荷極至非故人軫念之深安能及此茲

因便翔先此申意俟同京當面謝辰下隆寒更冀保愛

不具幼孜頓首奉字文軒院判先生執事　九月廿八

口謹空　文軒院判先生　友生金幼孜敬械

明王孟端書

二九五二

孟端再拜奉復叔訓有道先生文几僕向在鄉里時聞

令譽藉甚而不得面惟士大夫持卷軸來京師往往見

高文偉什輒望風馳仰則勤耳今春季謙來辱惠書存

問誼同夙契感佩戾多承以味易齋卷徵畫并詩非惟

旅窗塵集不能卒辦蓋亦名齋之義奧於理學自非深

於道者莫能發揚斯旨而況未藝小生以鄙辭俗筆所

可形容粉繪於其閒哉故敢方命已煩季謙持卷歸臨

別嘗口達此意因匆迡失於裁謝負罪諒察未幾季戾

至期在必得自顧窘然無一可取故循因至今有所

未敢近小兒來領命促之固辭不可於是塞命奉去自

十三

三希堂法帖

三希堂法帖

釋文(下)

釋文(下)

二九五三

二九五四

知不能稍副雅意適足貽笑於大方家也愧汗愧汗未

由參對惟冀戾便數惠教是幸新秋伏想齋居順裕講

道之餘主賓悅懌諸生濟濟風致為可羨也未閒惟冀

以道自重遠膺寵召不宣　七日廿日孟端再拜

聚玉堂諸昆仲雅集乞申意孟端再拜

明沈度書

書奉　鏞翁大參鄉兄閣下　沈度固完

前者辱來具領雅意向索真字今寫西銘一通座右銘

一通奉去殊愧陋劣冀見教後次人便得惠孔廟梁鵠

隸碑一二紙墨色精明幸甚戾晤末期伏惟心照不具

三希堂法帖

釋文(下)

三希堂法帖

釋文(下)

二九五五

二九五六

名蹟三希堂石渠寶笈法帖 釋文一四

印刷三〇〇〇册 定價金一二〇元 翠之十四 西

十二月廿四日友生度奉鑴翁大參鄉兄閣下

維 顧松之印 岳

視箴

心兮本虛應物無迹操之有要視爲之則蔽交於前其

中則遷制之於外以安其內克己復禮久而誠矣

止有定閑邪存誠非禮勿聽 [沈度私印]

聽箴

人有秉彝本乎天性知誘物化遂亡其正卓彼先覺知

言箴

人心之動因言以宣發禁躁妄內斯靜專矧是樞機興

戎出好吉凶榮辱惟其所召傷易則誕傷煩則支己肆

物忤出悖來違非法不道欽哉訓辭 [沈度私印]

動箴

哲人知幾誠之於思志士勵行守之於爲順理則裕從

欲惟危造次克念戰兢自持習與性成聖賢同歸 [沈度私印]

明沈粲書

端溪硯 鏤金花函硯背書題歲月官名

天眷儒臣寵數新賜來端硯自楓宸金函寶相花偏異

奎翰雲章世共珍色炫紫霞光暎日潤凝香霧細含津

馬肝龍尾那堪比趙璧連城漫儗鄰

寶笈堂藏書

龍香墨

新樣龍香墨製佳九重頒賜倍光華團團元玉眞無價

馥馥烏雲自起花永鎮文房爲世寶便書國史進皇家

珍藏什襲重加護感激君恩豈有涯

金花箋

賜出新箋錦作囊金花粲若慶雲黃翠勻繭紙春冰滑

粉膩魚紋雪浪香展向芸窗光嬌旋書成鐵畫勢飛揚

儗裁聖代皇明頌愧乏風流謝二王

黃封筆

妙筆黃封五采彰特承宣賜拜明光蒼筠尚帶湘烟潤

紫穎猶含月桂香新製錦囊花萬點巧裝綵縷翠千章

小臣不敢尋常用曾寫天書壽聖皇

筆架山

烏木元爲海外珍民工追琢進丹宸巧排五老碧峰小

低亞三湘翠管勻每與陶泓同出處轉於毛穎最交親

文房自此增光價知是天庭賜近臣

右硯墨紙筆山宣德丙午所賜臣粲者間成五詠以寓

感頌德之萬一云時宣德五年九月望日書一通奉

寄曉菴師一笑雲間沈粲識

明沈藻書

二九五七

二九五八

橘頌

后皇嘉樹橘徠服兮受命不遷生南國兮深固難徙更

壹志兮綠葉素榮紛其可喜兮曾枝剡棘圓果摶兮青

黃雜糅文章爛兮精色內白類任道兮嗟爾幼志有以

異兮獨立不遷豈不可喜兮深固難徙廓其無求兮蘇

世獨立橫而不流兮閉心自愼終不過失兮秉德無私

參天地兮願歲并謝與長友兮淑離不淫梗其有理兮

年歲雖少可師長兮行比伯夷置以爲像兮　華亭沈

藻書　[黃門給事]

明林佑書　[景迂鑒藏圖書]

釋文（下）

十六

二九六〇

釋文（下）

二九五九

唐元宗親書脊令頌藏于宋祕府徽宗時有鵑鵒萬數

集于後菀龍翔池遂出此書以示蔡京蔡卞京因題

于後宋亡流落民間指揮方侯明謙以錢數萬購得之

余嘗謂元宗有一李林甫徽宗有一蔡京正鴟梟蔽日

鳳凰深避之時雖有脊令數萬何益於治亂存亡哉雖

然此書字畫凝重猶爲書家所取云

洪武丁卯冬十有二月望日天台林佑題　[林佑私印][林民長]

明曾棨書

天馬賦　[明汝寓][新氏]

方唐牧之至盛有天骨之超俊勒四十萬之數而隨方

以分色焉此馬居其中以為鎮目星角以電發蹄踠踏

以風迅鬐龍口而孤起耳鳳聳以雙峻翠建而出步

閶闔下而輕噴低駕聳而不斯橫秋風以獨韻若夫躍

溪舒急昌絮征叛直突而建德項縶橫馳而世充領斷

咸絕材以比德敢伺蹶以致客豈冒浪逐金粟之堆故

常下視八坊之駿高標雄跨也獅子攘擭逸氣下衰而

照夜矜穩於是風靡格顏色妙才駔入仗不動終日如

坏乃得玉為銜飾繡作鞍僮橐秣粟參肉脹筋埋其報

德也蓋不如偷盧噬盜策蹇勝柴鑄黃堝而吐水畫白

三希堂法帖

三希堂法帖

釋文（下）

釋文（下）

二九六一

二九六二

澤而陰災但覺駝垂就節鼠伏防猜妒心雖屬馴號期

諧誓俯首以畢世未伏櫪以與懷所謂英風頓盡究長

常排嗟乎若不市駿骨致龍媒如此馬者一旦天子巡

朔方升喬嶽埒西夷之塵較岐陽之獵則飛黃腰褭躞

雲追電何所從而遽來何所從而遽來

永樂十二年春三月上巳日曾棨書于嘯雲閣

明于謙書

御刻三希堂石渠寶笈法帖　第二十八冊　釋文十四

余以巡撫奉命還京道過都城東南之夕照寺有僧普
朗者出其師古拙俊禪師所遺公中塔圖并贊語和南
請余題余惟師之是作蓋易所謂立象盡意者也圖以
立象而意已寓於象之中言以顯意而象不出於意之
外所謂貫通一理而包括三教因境悟道而舍妄歸眞
者也非機鋒峻拔性智圓融而深造乎佛諦者烏足以
語此哉普朗能寶而藏之日夕觀象以求其意則於眞
如之境也何有焚香讚歎之餘書此數語以遺之
正議大夫資治尹兵部侍郎于謙書 [辛丑進士]

明姜立綱書

僕夙仰閣下篤尚文事每恨定交之晚屢辱不棄率無
以副求教殊為愧耶偶爾輕泛事屬不當乃匠者忽焉
實可怪也仍乞閣下指麾務俾極其精緻四邊皆被裁
窄之奈何奈何心照為感容當走謝不具立綱頓首
鎮邦先生閣下

明金琮書 [顧松之印] [岳維]

別久不勝企仰屢辱詩翰見惠故舊之情溢於言表鄉
人之便輒詢動履清嘉深用為慰側聞貴庫密處萬山
之中清僻之極必多古迹豈天畀此以待先生況先生
官清政簡才贍學優敷教之餘尋訪登眺逐一題品發

三希堂法帖

三希堂法帖

释文（下）

释文（下）

二九六五

二九六六

古迹之幽增山水之光然則茲行也夫豈枉哉使載諸

郡誌頋顏古人馳騁於文場所屈雖小所伸則大矣先

生遠識亦豈不以鄙言為確論耶僕以老嬾無用不足

為故人道幸侍椿庭喜懼交併臨書草草不罪疎陋萬

萬友弟金琮再拜　　民望鄉尊先生閣下

明豐熙書

顏色後學四明豐熙謹識

郎三世什襲猶新熙燥髮知慕二賢今獲睹手墨如承

范文正公司馬溫公二帖林文安所藏傳少司馬儀部

杜唐張二韓書世罕見麭翁博古稱藻鑑要為不誣予

九

謂數公非以書擅名今去之五六百年而名家珍襲如

此其可重固有在哉嘉靖庚寅蠟月既望四明豐熙識

明王直書

前者嘗面請作圖書蒙金諾然如公不暇故欲作復止

又自念非得大手不足為鄙人之光是以奉瀆若果不

暇為請書其文亦幸甚更求隸書八字清心省事慎行

謹言只一對只四指大一字為好數數千求自媿無以

奉報千萬怨亮直拜白南雲郎中相公至契

明姚綬書

奉別滋久馳想何可言昨辱新書之惠感感無已當道

流念於林下也如此耶湖市窮民徐海施榮懇乞全生

恃愛討饒亮念舊必賜俞允連日在關外候節鉞來歸

一斂不果東還豈勝耿耿餘具家僮面稟不宣治生姚

綬再拜廉訪鄒大人閣下

明吳寬書

夜登華子岡輞水淪漣與月上下寒山遠火明滅林外

深巷寒犬吠聲如豹村墟夜舂復與疏鐘相間此時獨

坐僮僕靜默每思曩昔攜手賦詩當時春仲卉木蔓發

輕倏出水白鷗矯翼露濕青皋麥雉朝雊僮能從我遊

乎　延陵吳寬錄王摩詰與裴迪書

明沈周書

二十冊幅繼南弟戊午歲靁山堂囑余爲作家珍筆余

之繪事無定期也或在詩典中遇意而成也或酒豪與

起成也此二十冊余畱几案閒四載辛酉歲春初近搆

靜閣三楹竹莊西畔屏蹟杜門散髮自娛其閒境日黃

鳥爲儔白雲侶賓在詩酒之餘便作山石縈帶林木薇

虛雜踏人家下上行旅往來各做一家或三五日聚一

景或幾旬而致高閣或幾月復加數筆山石竹枝古木

三希堂法帖

三希堂法帖

釋文（下）

釋文（下）

花卉余會古人筆得心遇目者追想其神非詫其爲之
之不在易得耳在與之至不至觀者當察余之苦心畫
學也　宏治乙丑冬十月十九日竹莊老人沈周

明王守仁書

得書驚惶莫知所措固知老親母仁慈德厚福祿應非
止此然思日仁何以堪處何以堪此急走請醫相知之
艮莫如夏者然有官事相絆不得遽行未免又遲半日
比至口且三日天道苟有知應不俟渠至當已平復不
然可奈何可奈何來人與與夏君先發趙八舅口兒輩隨

竹莊　沈氏敬南　白石翁

往矣惶遽中言無倫次亦不能盡守仁頓首　日仁太
守賢弟
正德丙子九月守仁領南贛之命大司馬白巖喬公太
常白樓吳公大司成蓮北魯公少司成雙溪汪公相與
集餞於清涼山又餞於借山亭又再餞於大司馬第又
出餞於龍江諸公皆聯句爲贈即席次韻奉酬聊見
別之意
未去先愁別後思百年何地更深知今宵燈火三人爾
他日緘書一問之漫有烟霞刊肺腑不堪霜雪妒鬢眉
莫將分手看容易知是重逢定幾時

來嘉　千秋里人　臥庵所藏

三希堂法帖

三希堂法帖

释文（下）

释文（下）

释文（下）

二九七一

二九七二

謫鄉還日是多餘長擬雲山信所如豈謂尚懸簪水佩

無端又領紫泥書豺狼遠道休爲梗鷗鷺初盟已漸虛

他日姑蘇歸舊隱總拈書籍便移居

寒事俄驚蛻蟬先同遊剛是早春天故人愈覺晨星少

別話聊憑杯酒延戎馬驅馳非舊日筆牀相對又何年

不因遠地疎踪迹惠我時裁金玉篇

惜別情多屢見招地入風塵兵甲滿雲深湖海夢魂遙

無補涓埃媿聖朝漫將投筆擬班超論交義重能相負

廟堂長策諸公在銅柱何年折舊標

孤航眇眇去鍾山雙闕回看杳靄間吳苑夕陽臨水別

江天風雨共秋還離懷遠地書頻寄後會何時鬢漸斑

今夜夢魂汀渚隔惟餘梁月照容顏

陽明山人王守仁拜手書于龍江舟中 [安伯]

餘數詩稿七不及錄容後便覓得補呈也守仁頓首 [安伯]

白樓先生執事

陽明子功烈氣節文章皆居第一特多講學一事爲

衆口所訾善夫西陵先生之言也日陽明以講學故

毀譽迭見于當時是非幾混于後世至謂其得寧邸

金初通宸濠策其不勝而背之此謗毀之餘嗻不足

拾取斯持平之論乎龍江西別詩卷乃將之官南贛

釋文（下）

風徐來水波不興舉酒屬客誦明月之詩歌窈窕之章

壬戌之秋七月既望蘇子與客泛舟遊於赤壁之下清

赤壁賦

明祝允明書

在癸未二月戊寅胐秀水朱彝尊年七十五書

久矣詩律清婉書亦通神宜為西陵先生所愛歲歲

在其後卒與喬莊簡犒角成功蓋公審之於檜粗閒

有我馬驅馳風塵兵甲等語而又云廟堂長策諸公

而作是時宸濠反狀未露而公已潁殷憂故詩中即

少焉月出於東山之上徘徊於斗牛之間白露橫江水

光接天縱一葦之所如凌萬頃之茫然浩浩乎如馮虛

御風而不知其所止飄飄乎如遺世獨立羽化而登僊

於是飲酒樂甚扣舷而歌之歌曰桂櫂兮蘭槳擊空明

兮溯流光渺渺兮予懷望美人兮天一方客有吹洞簫

者倚歌而和之其聲嗚嗚然如怨如慕如泣如訴餘音

裊裊不絕如縷舞幽壑之潛蛟泣孤舟之嫠婦蘇子愀

然正襟危坐而問客曰何為其然也客曰月明星稀烏

鵲南飛此非曹孟德之詩乎西望夏口東望武昌山川

相繆鬱乎蒼蒼此非孟德之困於周郎者乎方其破荊

二九七三

二九七四

州下江陵順流而東也舳艫千里旌旗蔽空釃酒臨江
橫槊賦詩固一世之雄也而今安在哉況吾與子漁樵
於江渚之上侶魚蝦而友麋鹿駕一葉之扁舟舉匏尊
以相屬寄蜉蝣於天地渺滄海之一粟哀吾生之須臾
羨長江之無窮挾飛仙以遨遊抱明月而長終知不可
乎驟得託遺響於悲風蘇子曰客亦知夫水與月乎逝
者如斯而未嘗往也盈虛者如彼而卒莫消長也蓋將
自其變者而觀之則天地曾不能以一瞬自其不變者
而觀之則物與我皆無盡也而又何羨乎且夫天地之
閒物各有主苟非吾之所有雖一毫而莫取惟江上之

印刊三希堂石渠寶笈法帖一 釋文十四

清風與山閒之明月耳得之而為聲目遇之而成色取
之無禁用之不竭是造物者之無盡藏也而吾與子之
所共適客喜而笑洗盞更酌肴核既盡杯盤狼藉相與
枕藉乎舟中不知東方之既白 枝山

後賦

是歲十月之望步自雪堂將歸于臨皋二客從余過黃
泥之坂霜露既降木葉盡脫人影在地仰見明月顧而
樂之行歌相荅已而歎曰有客無酒有酒無肴月白風
清如此良夜何客曰今者薄暮舉網得魚巨口細鱗狀
如松江之鱸顧安所得酒乎歸而謀諸婦婦曰我有斗

三希堂法帖

三希堂法帖

釋文（下）

釋文（下）

二九七

二九七八

酒藏之久矣以待子不時之需於是攜酒與魚復遊於
赤壁之下江流有聲斷岸千尺山高月小水落石出曾
日月之幾何而江山不可以復識矣余乃攝衣而上履
巉巖披蒙茸踞虎豹登虯龍攀棲鶻之危巢俯馮夷之
幽宮蓋二客不能從焉劃然長嘯草木振動山鳴谷應
風起水涌予亦悄然而悲肅然而恐凜乎其不可留也
反而登舟放乎中流聽其所止而休焉時夜將半四顧
寂寥適有孤鶴橫江東來翅如車輪元裳縞衣戛然長
鳴掠予舟而西也須臾客去予亦就睡夢一道士羽衣
蹁躚過臨皋之下揖予而言曰赤壁之遊樂乎問其姓

處
名俛而不荅嗚呼噫嘻我知之矣疇昔之夜飛鳴而過
我者非子也耶道士顧笑予亦驚悟開戶視之不見其

余久不耐作小楷適孔周請書二篇欲爲子畏畫卷
之殿子畏自是畫家董巨恐余書拙鈍不能爲子畏
匹也覽之者其謂何正德乙亥夏五月廿又二日枝
山祝允明記

（祝印　允明　希哲）

（李）

憶昔盤古初開天地時以土爲肉石爲骨水爲血脉天

為皮崑崙為頭顱江海為腸胃嵩岳為背脊其外四嶽

為四支百體咸定位乃以日月為兩眼循環照燭三百

六十骨節入萬四千毛竅勿使淫邪發洩生瘡瘠兩眼

相逐走不歇天帝愍其勞逸不調生病患申命守以兩

鬼名曰結璘與鬱儀鬱手捉三足老鴉腳腳踏火輪蟠

九螭咀嚼五色若木英身上五色光陸離朝發賜谷暮

金樞清晨還上扶桑枝揚鞭驅龍扶海若蒸霞沸浪煎

魚龜輝煌焜耀啟幽暗燠响草木生芳爇結璘坐在廣

寒桂樹根漱嚙桂露芬香菲嗽服白兔所擣之靈藥跳

上蟾蜍脊背騎描光弄影蕩雲漢閃奎爛璧葩花摘手

摘桂樹子撒入大海中散與蚌蛤為珠璣或落巖谷開

化作珣玗琪人拾得喫者胷臆生明翳內外星官各職

職惟有兩鬼兩眼晝夜長相追有物來掩犯兩鬼隨即

揮刀鈹禁制蝦蟇與老鵄低頭屏氣服役使不敢起意

為姦欺天帝憐兩鬼暫放兩鬼人間娛一鬼乘白狗走

向織女黃姑磯擲河鼓搴兩旗跳下皇初平牧羊羣烹

羊食肉口吻流膏脂却入天台山呼龍喚虎聽指麾東

巖鑿石取金卯西巖掘土求瓊葳巖訇洞書石梁折驚

起五百羅漢半夜撥剌衝天飛一鬼乘白豕從以青羊

赤兔赤鼠兒便從閣道出西清入少微浴咸池身騎青

田鶴去采青田芝仙都赤城三十六洞主騎鸞駕鳳來
陪隨神嫗清唱毛女和長烟裊裊飄熊旗蜚廉吹笙虎
擊筑罔象出舞奔馮夷兩鬼自從天上別別後道路阻
隔不得相聞知忽聞寒山子往來說因依兩鬼各借問
始知相去近不遠何得不一相見敘情辭情辭不得敘
焉得不相思相思八間五十年未抵天上五十炊忽然
宇宙變差異六月落雪冰天達黿鼉上山作窟穴蛇頭
生角角有岐鰐魚掉尾斫折巨鰲腳蓬萊宮倒水浸楣
槐槍枉矢爭出逞妖怪或大如甕盎或長如委蛇光燦
燦形夔夔叫鹿豕呼熊羆扇吳回翔魑魅天帝左右無

扶持蚊虻蚤蠅蝸蜞嗜膚呫血圖飽肥擾擾不可揮
筋節解折兩眼眹不辨妍與媸兩鬼大傷傷身如受搒
筈便欲相約討藥與天帝醫先去兩眼翳使識青黃紅
白黑便下天潢水洗滌盤古腸胃心腎肝肺脾却取女
媧所摶土塊改換耳目口鼻牙舌眉然後請軒轅邀伏
羲風后力牧老龍告泰山稽命魯般詔工倕使豐隆役
黔贏礪斧鑿具鑪鎚取金蓉收伐材尾箕脩理南極北
極樞斡運太陰太陽機檥召皇地示部署岳瀆神受約
天皇埡生鳥必鳳皇勿生梟與鴟生獸必麒麐勿生犲
與狸生鱗必龍鯉勿生蛇與蠣生甲必龜貝勿生蝓與

二九八一　二九八二

蜌生木必松柟生草必薯葖勿生鉤吻含毒斷人腸勿
生枳棘覆利傷人肌蝮皇害禾稼必絕其蜂蠆虎狼妨
畜牧必遏其孕孽啟迪天下種種珉悉蹈禮義尊父師
奉事周文王魯仲尼曾子輿孔子思敬習書易禮樂春
秋詩履正直屏斜欹引頑嚚入規矩雍熙熙不凍不
飢避刑遠罪趨祥祺謀之不行不意天帝錯怪恚謂此
是我所當為眇眇未兩鬼何敢越分生思惟吰吰向瘠
盲漏泄造化微急詔飛天神王與我捉此兩鬼拘囚之
勿使在人寰做出妖怪奇飛天神王得天帝詔立召五
百夜父帶金繩將鐵網尋跡逐跡莫放兩鬼走逸入嶮

蟻五百夜父箇箇口吐火搜天括地走不疲吹風放火
烈山谷不問杉柏櫟欄蘭艾蒿芷蘅茅茨燔焱熨灼無
餘遺搜到九萬九千九百九十九仞函谷底捉住兩鬼
眼睛光活如流離養在銀絲鐵柵內衣以文采食以囊
莫教突出籠絡外踏折地軸傾天維兩鬼亦自相顧笑
但得不寒不餒長樂無憂悲自可等待天帝息怒解猜
惑依舊天上作伴同遊戲
右劉誠意兩鬼詩擬昌黎二鳥體所謂二鬼公蓋自
謂及金華太史也其推挹金華如此至於奇博奧險
之詞又覺盧仝馬異在其下矣

正德丁卯夏六月納涼古寺書以解熱太原祝允明

明文徵明書

别來不審行李何日抵家途中晴明想跋涉無恙隨聞

夢晉南來竟同行否不得回信甚令人懸念也區區別

日賓客牆進應荅紛然飲食失調遂得腹疾却客兩日

稍稍平妥然精神猶未復也若得終場卽是大幸歸期

準在十六日屆指計之尚十有一日室館蕭然度日如

歲憒憒之情非相面不能悉也所煩書慧山詩曾罷意

否家書計已送去適盛价間便燈下草草附此再有家

書一緘到時卽煩令阿圓送家下莫悞相見不遠諸不

其八月五日璧簡奉希古賢姪先輩

昨日提學出帖子禁約遺方不許在京打攪聞知之

令尊先生前不別具字煩侍間道意

肅奉希古賢姪　璧就封

昨來叩厠高燕之末珍異駢錯佽樂鏗轟沾醉而西慌

疑歸自異境不意吾孔周亦能辦此雖然殊乏故人會

合之情區區雖以為感亦心為愧也兩日陰雨桂枝金

粟何如月半左側更圖一敍也鄭蒲澗所親將行專人

二八四　二八五　二八六

三希堂法帖

三希堂法帖

釋文（下）

釋文（下）

釋文（下）

二八八八

二八八七

二八八

來書新聞甚妙但冬壽往來不知在我家或尚在牛江
家一不明白老查受清氣不知是何老查或字未或敬
或何事二不明白蘇常三推其一不知是鎮是松所考
生員幾人所預或小兒輩得預否三不明白圖書既云
攬之者眾何幸見及區區足見作成之意一笑一笑承
惠銀二錢何屑屑如此本不當受但官雖已升猶是學
中手段無有不納者乞恕之餘俟再悉不備 彭附告

明周天球書

開歲奔走人事久不在家失復來教負罪杜詩亦不曾
了得承諭從容為之甚見寬也羅陽公為我特作一序

極妙極妙極感極感兄相見時先乞道謝球不日還往
謝也王張之餞球有是心恐不能舉或者爲其一准來
奉約不爽王巳在廿六日到此若兄舉諸公會餞例最
好幸圖之元皐尚未面見當道尊意草草先布不盡不
盡爲今日到家甚宂也球弟頓首　壺梁親丈先生大
八門下　廿五日

明張鳳翼書

景艮似之一笑湖上之約俟罄室歸當與同之其他恐
負約耳卽求亦不能周旋也語云我醉欲眠君且去此
昨醉甚假寐齋中奉候不覺入夢醒來巳黃昏時幸公

三希堂法帖

釋　文（下）

二八九

三希堂法帖

釋　文（下）

二九〇

不次　小弟鳳翼頓首　龍岡兄丈別駕公門下
身不自由已不能預訂也頭岑岑想是中酒率爾奉復

脉望
山房

維
岳

顧松
之印

明董其昌書

邵康節先生自著無名公傳

無名公生於冀方長於冀方老於豫方終於豫方年十

歲求學於里人遂盡里人之情巳之滓十去其一矣

年二十求學於鄉人遂盡鄉人之情巳之滓十去其二矣

四矣年卅求學於國人遂盡國人之情巳之滓十去其三

五六矣年四十求學於古人遂盡古人之情巳之滓十

去其七八矣年五十求學於天地遂盡天地之情巳之

滓無得而去矣始則里人疑其僻問於鄉人鄉人曰斯

人善與人羣安得謂之僻既而鄉人疑其泛問於國人

國人曰斯人不妄與人交安得謂之泛既而國人疑其

陋問於四方之人四方之人曰斯人不器安得謂之陋

既而四方之人疑之質於古今之人古今之人曰斯

人始終無可與同者又問之於天地天地不對當是時

四方之人迷亂不復得知因號為無名云夫無名者不

可得而名也凡物有形則可器可名然則斯人無

無體乎曰有體而無迹者斯人也無用乎曰有用而無

心者也夫有跡有心者斯可得而知也無心無跡者雖

三希堂法帖
釋文（下）
二九九一

三希堂法帖
釋文（下）
二九九二

三希堂法帖

三希堂法帖

釋文（下）

釋文（下）

二九三

二九四

鬼神且不可得而知而況於人乎故其詩曰思慮未起

鬼神莫知不由乎我更由乎誰能造萬物者天地也能

造天地者太極也太極者其可得而名乎可得而知乎

故強名之曰太極太極者其無名之謂乎故嘗自為之

讚曰借爾面貌假爾形骸弄丸餘暇閑往來人告之

以脩福對曰未嘗為不善人告之以禳災對曰未嘗妄

祭故其詩曰禍如許免人須諂福若待求天可量又曰

中孚起信寧須禱無妄生災未易禳性喜飲酒常命曰

太和湯所飲不多微醺而罷不喜過醉故其詩曰性喜

飲酒飲喜微酡飲未微酡口先吟哦吟哦不足遂及浩

歌浩歌不足無可奈何所襄之室謂之安樂窩不喜過

美惟求冬燠夏涼遇有睡思則就枕故其詩曰牆高於

肩室大於斗布被暖餘藜羹飽後氣吐胷中充塞宇宙

其與人交雖賤必洽終身無甘懷未嘗作皺眉事故人

皆得其歡心見貴人未嘗曲奉見不善人未嘗急去見

善人未之知也未嘗急合故其詩曰風月情懷江湖意

氣色斯舉矣翔而後至無賤無富無將無迎聞人言人

無拘無忌聞人之謗未嘗喜聞人言人之惡未嘗

人之善則就而和之又從而喜之聞人言人之惡未嘗

和且如聞父母之名故其詩曰樂見善人樂聞善事樂

道善言樂行善意聞人之惡如負芒刺聞人之善如佩

蘭蕙家貧未嘗求於人人饋之雖寡必受故其詩曰窮

未嘗憂快不至醉收天下春歸之肝肺朝廷授之官雖

不強免亦不強起晚有二子教之以仁義授之以六經

舉世尚虛談未嘗挂一言舉世尚奇事未嘗立異行故

其詩曰不使禪伯不諛方士不出戶庭游天地家素

業儒口未嘗不道儒言身未嘗不行儒行故其詩曰心

無妄思足無妄走人無妄交物無妄受炎炎論之甘處

其陋綽綽言之無出其右義軒之書未嘗釋手堯舜之

談未嘗離口當中和天同樂易友吟自在詩飲歡喜酒

釋文（下）

釋文（下）

二九五

二九六

百年昇平不為不偶七十康強不為不壽其斯為無名

程子傳之曰邵堯夫先生始學於百源堅苦刻厲冬不

公之行乎

爐夏不扇夜不就席者數年衞人賢之先生歎曰昔人

尚友千古而吾未嘗及四方遠可已乎於是走吳適楚

過齊魯客梁晉久之而歸曰道在是矣蓋始有定居之

意先生少時自雄其才慷慨有大志既學力慕高遠謂

先聖之事為必可致及其學益老德益劭玩心高明觀

天地之運化陰陽之消長以達乎萬物之變然後頹然

其順浩然其歸在洛幾三十年始至蓬蓽環堵不蔽風

雨躬纂以養其父母居之裕如講學於家未嘗強以語
人而就問者曰眾鄉里化之遠近尊之士人之過洛者
有不之公府而必之先生之盧先生德氣粹然望之可
知其賢然不事表暴不設防畦正而不諒通而不汙清
明坦白洞徹中外接人無內外貴賤親疎之閒羣居燕
飲笑語終日不敢甚異於人顧吾所樂何如耳病畏寒
暑常以春秋時行遊城中士大夫家聽其車音倒展迎
致兒童奴隸皆知歡喜尊奉其與人言必依於孝弟忠
信樂道人善而未嘗及其惡故賢者悅其德不賢者服
其化所以厚風俗成人材者多矣又曰先生之學得之

於李之挺得於穆伯長推其源流遠有端緒今考
穆李之言及其行事概可見矣而先生純一不雜汪洋
浩大乃其所自得者多也
朱子曰或問康節詩云施爲欲似千鈞弩磨礪當如百
鍊金問如何是千鈞弩曰只是不妄發如子房之在漢
謾說一句當時承當者便須百碎又有詩云當年志氣
欲橫秋今日看來甚可羞事到強爲終屑屑道非心得
竟悠悠鼎中龍虎忘看守棋上山河廢講求俱非等閒
語
贊先生像曰天挺人豪英邁蓋世駕風鞭霆歷覽無際

二九七　四　二九八

三希堂法帖

三希堂法帖

释文（下）

释文（下）

二九九九

三〇〇〇

手探月窟足躡天根閒中今古靜裏乾坤
適菴年館文爲康節先生二十二世孫與余鄉會同
榜讀中祕書每其陳先世家學先是涷水司馬公爲
之誌其墓東坡書之世稱雙絕元至正閒戎馬生郊
邵氏不戒於火墨寶燬無復存然先生學貫天人羽
翼孔孟直與天壤爲不做應不假碑板傳也適菴必
欲表揚令德不欲使先代家乘泯於無稽因以先生
自著無名公傳及程朱夫子傳讚屬書於余余後學
何能攝齊堂廡直以懿嗣孝思不敢重負乃以三藏
聖教序筆意爲竟此冊眞可詎之雲仍知理學淵源

聖賢爲徒雖有金章紫誥不得出乎其右矣
萬歷丁酉暮春既望董其昌書幷識 〔董其昌 太史氏〕
攝心念佛欲得速成三昧對治昏散之法數息最要凡
欲坐時先想已身在圓光中默觀鼻端想出入息每一
息默念南無阿彌陀佛一聲方便調息不緩不急以息
相依隨其出入行住坐臥皆可行之勿令閒斷常自密
密行持乃至深入禪定念念現前郎是唯心淨土
久久純熟心眼開通三昧忽爾現前郎此身心與虛空等
妙峯云念佛數息一心念佛而數歷歷分明不數而自
無不數方是眞數息若一一隨佛數去何以攝心

三希堂法帖

三希堂法帖

釋文（下）

釋文（下）

譯文十五

三〇〇一

三〇〇二

六

傚懷仁聖教序　董其昌

脩禪之法行住坐臥總當調心隨時調習亦有三法一

繫緣收心唐人詩云月到上方諸品淨心持半偈萬緣

空日用閒一心不亂專持佛號行住坐臥綿綿密密毫

無間斷二借事鍊心常人之心慾情濃厚須隨事磨鍊

難忍處須忍難捨處須捨難行處行難受處須受久

久鍊習胸中廓然此是現前眞實工夫古語云靜處養

氣鬧處鍊神心不得事鍊則私意不除最當努力三隨

處養心坐禪者調和氣息收斂元神只要心定心細心

閒今不得坐須於動中習存應中習止立則手足端嚴

行則步與心應言則安和簡默一切運用端詳開泰勿

有疾言遽色雖不坐而盰時細密時安定如此收心

定力易成

傚蘇文忠公　董其昌

法界圓融故法法不離本位極樂遍在一切處乃舉一

全收也如帝釋殿千珠寶網千珠光影咸入一珠一珠

光影遍入千珠雖珠珠互遍而此珠不可爲彼珠彼

不可爲此珠參而不雜離而不分雖一遍亦無所在

彌陀淨土卽千珠之二十方國土一皆千珠之一三

乘人天一一無非千珠之一聖人善巧方便專念阿彌

三希堂法帖

三希堂法帖

釋文（下）

釋文（下）

釋文（下）

三〇〇三

三〇〇四

……陀佛乃千珠直示一珠見一佛即見十方佛亦見九界衆生微塵刹海十世古今一印頓圓

倣米南宮　歲在辛亥十月廿七日華亭董其昌

［印：知制誥日講官　董其昌　玄賞齋　畫禪室］

龍神感應記

天啟元年辛酉余蒙召北上至淮陰屬前數日風雨大作黃流乍漲淤泥乘之而下清口壅塞且二十里余與太僕呂君各令人往測之其淺處不能盈尺即輕舟亦不得渡管河郡丞趙君欲用力挑濬而其勢不能余不得已謀陸行復以病不能興進退維谷僉謂金龍四大王可禱也余迂其說然試爲交告於神長年輩亦釀錢血牲屬呂君肅拜以請忽一人爲神言此河屬張將軍當問之已又一人爲將軍言更數日乃可濟神言此太遲不可至一二日亦不可乃日詰朝卽有水可通舟矣余殊不信晨起則水長一二尺淤泥盡去舟人歡呼牽挽而前沛然其無礙既出口復苦風逆余復禱於神遂得便風於是歎神功之顯赫也遂同趙君及清河令安君詣廟中祀而謝靈貺昔夫子不語怪乃吾鄉天妃之著靈於海與茲神之著靈於河皆隨叩隨應捷於桴

碑陰

鼓耳目所及不可一端盡要以國家數百萬軍儲之轉
輸南北數千里艫軸之求往皆於此寄命斷有神以尸
之而非渺茫迂遠之談耳余既親拜神休不可湮沒遂
紀其事俾趙君石於廟以示來茲且爲神添一段佳話
焉若趙君拮据疏鑿安君拊綏荒疲皆神所聽因併書
賜進士出身光祿大夫柱國少師兼太子太師吏部尚
書中極殿大學士知經筵日講制誥予告存問奉詔特
起福淸葉向高撰
之

岳神爲韓退之開衡雲海神爲蘇子瞻現蜃市兩公方
見齒於世而神明呵護非當時王公貴人所敢望者正
直之既不惟其官惟其人也今少師葉公應召（北上龍）
神前驅引泉脉反石尢隨叩響荅其事甚異豈爲紗籠
中人役役應爾哉蓋公弼亮三朝親扶日轂而茲之再
踐師垣所爲領衆正定廟謨致吾君於堯舜者神已先
見之宜其效靈若此可爲世道慶矣舟行時金廣文元
發在坐見桕樓之下有蜿蜒盤旋與絕流而度泝風而
迎者凡三皆龍神之化身也紀文所未列廣文屬余綴
之碑陰　前史官華亭董其昌篆額并書

孝女曹娥碑

孝女曹娥者上虞曹盱之女也其先與周同禮末胄荒
沈娶來適居盱能撫節安歌婆娑樂神以漢安二年五
月時迎伍君逆濤而上為水所淹不得其屍時娥年十
四號慕思盱哀吟澤畔旬有七日遂自投江死經五日
抱父屍出以漢安迄於元嘉元年青龍在辛卯莫之有
表刺史度尚設祭誅之辭曰
伊惟孝女曄曄之姿偏其返而令色孔儀窈窕淑女巧

笑倩兮宜其家室在洽之陽待禮未施嗟喪慈父彼蒼
伊何無父孰怙訴神告哀赴江永號視死如歸是以眇
然輕絕投入沙泥翩翩孝女乍沈乍浮或泊洲渚或在
中流或趨湍瀨或還波濤千夫共聲悼痛萬餘觀者填
道雲集路衢流涕掩涕驚慟國都是以哀姜哭市杞崩
城隅或有尪面引鏡剺耳用刀坐臺待水抱樹而燒於
戲孝女德茂此儔何者大國防禮自脩豈況庶賤露屋
草茅不扶自直不鏤而雕越梁過宋比之有殊哀此貞
厲千載不渝嗚呼哀哉辭曰
銘勒金石質之乾坤歲數歷祀邱墓起墳光于后土顯

三希堂法帖

三希堂法帖

釋文(下)

釋文(下)

釋文(下)

九

三00七

三00八

三00八

昆

照天人生賤死貴義之利門可悵華萉彤零早兮萉艷

窈窕永世配神若堯二女為湘夫人時效髣以招後

漢議郎蔡雍聞之來觀夜闇手摸其文而讀之雍題文

當墮不墮逢王叵

云黃絹幼婦外孫韲臼又云三百年後碑冢當墮江中

洛神賦十三行補

昇平二年八月十五日記之　懷充　滿騫　僧權

體迅飛鳥飄忽若神陵波微步羅襪生塵動無常則若

危若安進止難期若往若還轉盻流精光潤玉顏含辭

即刻三希堂石渠寶笈法帖　罘乙十五　十

三○一○

三○○九

三○一○

名家三希堂石渠寶笈法帖中一

未吐氣若幽蘭華容婀娜令我忘湌於是屏翳收風川

后靜波馮夷擊鼓女媧清歌騰文魚以警乘鳴玉鸞以

偕逝六龍儼其齊首載雲車之容裔鯨鯢踊而夾轂水

禽翔而為篱於是越北沚過南岡紆素領迴清揚動朱

骨之徐言陳交接之大綱恨神人之道殊怨盛年之莫

當抗羅袂以掩涕兮淚流襟之浪浪

子敬十三行洛神賦初時為兩自賈秋壑始得合為

一元陳灝集賢得之以寄趙文敏公後來摹刻各異

惟晉陵唐荆川先生家藏宋搨本最不失真孫宗伯

又刻於家幾所謂下真一等者余今年定小楷之宗

三希堂法帖

三希堂法帖

釋

文

（下）

釋

文

（下）

三〇二二

三〇二二

以此為法書第一每每落筆輒用其意曾見羣玉堂

帖有右軍書全賦未可定為王書又有子敬全賦小

楷兼行體予頗疑宋人假託如此真跡入宋御府

有德壽題元文宗復得之以賜柯九思有趙子昂跋

云見此如岳陽樓親聞呂祖吹笛自此可以稱量古

今之書矣柯敬仲歸之喬簀成多元人贊詠余館師

韓宗伯平生鑒賞以為第一巳歸於婁江王辰玉太

史余從璽卿遜之數數展玩真希代之寶也摽籤但

云晉賢書不言右軍惟倪雲林所述與孫過庭書譜

命之右軍諦觀書法猶未變鍾體若臨此書當以宣

示表參合始稱崇禎元年二月望　其昌臨

二王小楷余頗疑傳世諸帖多經唐宋摹臨未有確

論若子敬十三行似迴出諸蹟無可致疑學者當以

為極則晉陵孫宗伯刻於家卽荊川先生所藏宋本

無復遺恨視文氏停雲石真天淵矣　其昌

崇禎元年清明日思翁邀余於北門別宅同觀社會

云今日始悟書法覺從前俱未得正龍正脉今觀曹

娥洛神補二帖始信非誑語此帖所在非吉祥雲覆

之當有天雨花其上　陳繼儒題

拙於生事舉家食粥來巳數月今又馨竭祇益憂煎惠

Right panel:

及少米實濟艱勤故令陳告也

右顏魯公借米帖

陰寒不審太保所苦已損為慰病妻服藥要少鹿脯惠

及數片文殊贊未獲望於籠中更撿發也尋馳謁不次

右顏魯公鹿脯帖

柳十九仲矩自共城來持太官米作飯食我且言百泉

之奇勝勸我卜鄰此心飄然已在太行之麓矣 十七

日東坡居士書 董其昌

御刻三希堂石渠寶笈法帖第三十冊 釋文十五

釋文十五 十二

Middle panel:

釋文(下)

三〇一三

釋文(下)

三〇一四

Left panel:

明董其昌書

石渠寶笈

孝經

仲尼居曾子侍子曰先王有至德要道以順天下民用

和睦上下無怨汝知之乎曾子避席曰參不敏何足以

知之子曰夫孝德之本也教之所由生也復坐吾語汝

身體髮膚受之父母不敢毀傷孝之始也立身行道揚

名於後世以顯父母孝之終也夫孝始於事親中於事

君終於立身大雅云無念爾祖聿脩厥德

天子章

三希堂法帖

三希堂法帖

釋文（下）

釋文（下）

三〇一五

三〇一六

子曰愛親者不敢惡於人敬親者不敢慢於人孝敬盡

於事親而德教加於百姓刑於四海蓋天子之孝也甫

刑曰一人有慶兆民賴之

諸侯章

在上不驕高而不危制節謹度滿而不溢高而不危所

以長守貴也滿而不溢所以長守富也富貴而不離其

身然後能保其社稷而和其民人蓋諸侯之孝也詩云

戰戰兢兢如臨深淵如履薄冰

卿大夫章

非先王之法服不敢服非先王之法言不敢道非先王

之德行不敢行是故非法不言非道不行口無擇言身

無擇行言滿天下無口過行滿天下無怨惡三者備矣

然後能守其宗廟蓋卿大夫之孝也詩云夙夜匪懈以

事一人

士章

資於事父以事母而愛同資於事父以事君而敬同故

母取其愛而君取其敬兼之者父也故以孝事君則忠

以敬事長則順忠順不失以事其上然後能保其祿位

而守其祭祀蓋士之孝也詩曰夙興夜寐無忝爾所生

庶人章

用天之道分地之利謹身節用以養父母此庶人之孝
也故自天子至於庶人孝無終始而患不及者未之有
也

三才章

曾子曰甚哉孝之大也子曰夫孝天之經也地之義也
民之行也天地之經而民是則之則天之明因地之利
以順天下是以其教不肅而成其政不嚴而治先王見
教之可以化民也是故先之以博愛而民莫遺其親陳
之以德義而民興行先之以敬讓而民不爭導之以禮
樂而民和睦示之以好惡而民知禁詩云赫赫師尹民

印刷三希堂石渠寶笈法帖（一）

釋文十五

釋文（下）

釋文（下）

孝治章

具爾瞻

子曰昔者明王之以孝治天下也不敢遺小國之臣而
況於公侯伯子男乎故得萬國之歡心以事其先王治
國者不敢侮於鰥寡而況於士民乎故得百姓之懽心
以事其先君治家者不敢侮於臣妾而況於妻子乎故
得人之懽心以事其親夫然故生則親安之祭則鬼享
之是以天下和平災害不生禍亂不作故明王之以孝
治天下也如此詩云有覺德行四國順之

辛未元日書時年七十七歲

聖治章

曾子曰敢問聖人之德無以加於孝乎子曰天地之性
人為貴人之行莫大於孝孝莫大於嚴父嚴父莫大於
配天則周公其人也昔者周公郊祀后稷以配天宗祀
文王於明堂以配上帝是以四海之內各以其職來祭
夫聖人之德又何以加於孝乎故親生之膝下以養父
母以嚴聖人因嚴以教敬因親以教愛聖人之教不肅
而成其政不嚴而治其所因者本也父子之道天性也
君臣之義也父母生之續莫大焉君親臨之厚莫重焉
故不愛其親而愛他人者謂之悖德不敬其親而敬他

人者謂之悖禮以順則逆民無則焉不在於善而皆在
於凶德雖得之君子不貴也君子則不然言思可道行
思可樂德義可尊作事可法容止可觀進退可度以臨
其民是以其民畏而愛之則而象之故能成其德教而
行其政令詩云淑人君子其儀不忒　次日書

紀孝行章

子曰孝子之事親也居則致其敬養則致其樂病則致
其憂喪則致其哀祭則致其嚴五者備矣然後能事親
事親者居上不驕為下不亂在醜不爭居上而驕則亡
為下而亂則刑在醜而爭則兵三者不除雖日用三牲

之養猶爲不孝也

五刑章

子曰五刑之屬三千而罪莫大於不孝要君者無上非

聖人者無法非孝者無親此大亂之道也

廣要道章

子曰教民親愛莫善於孝教民禮順莫善於悌移風易

俗莫善於樂安上治民莫善於禮禮者敬而已矣故敬

其父則子悅敬其兄則弟悅敬其君則臣悅敬一人而

千萬人悅所敬者寡而悅者眾此之謂要道也

廣至德章

子曰君子之教以孝也非家至而日見之也教以孝所

以敬天下之爲人父者也教以弟所以敬天下之爲人

兄者也教以臣所以敬天下之爲人君者也詩云愷悌

君子民之父母非至德其孰能順民如此其大者乎三

日

廣揚名章

子曰君子之事親孝故忠可移於君事兄故順可移

於長居家理故治可移於官是以行成於內而名立於

後世矣

諫諍章

會子曰若夫慈愛恭敬安親揚名則聞命矣敢問子從
父之令可謂孝乎子曰是何言與昔者天子有爭臣七
人雖無道不失其天下諸侯有爭臣五人雖無道不失
其國大夫有爭臣三人雖無道不失其家士有爭友則
身不離於令名父有爭子則身不陷於不義故當不義
則子不可以不爭於父臣不可以不爭於君故當不義
則爭之從父之令又焉得為孝乎

感應章

子曰昔者明王事父孝故事天明事母孝故事地察長
幼順故上下治天地明察神明彰矣故雖天子必有尊

七七

三希堂法帖

三希堂法帖

釋文(下)

釋文(下)

三〇二三

三〇二四

也言有父也必有先也言有兄也宗廟致敬不忘親也
脩身慎行恐辱先也宗廟致敬鬼神著矣孝悌之至通
於神明光於四海無所不通詩云自西自東自南自北

無思不服

事君章

子曰君子之事上也進思盡忠退思補過將順其美匡
救其惡故能上下能相親也詩云心乎愛矣退不謂矣

中心藏之何日忘之

喪親章

子曰孝子之喪親也哭不偯禮無容言不文服美不安

聞樂不樂食旨不甘此哀戚之情也送三日而食教民無

以死傷生毀不滅性此聖人之政也喪不過三年示民

有終也爲之棺槨衣衾而舉之陳其簠簋而哀慼之擗

踊哭泣哀以送之卜其宅兆而安措之爲之宗廟以鬼

享之春秋祭祀以時思之生事愛敬死事哀慼生民之

本盡矣死生之義備矣孝子之事親終矣

功唐人于孝經亦爾道家有孝道明王釋家有大報

唯有孝經耳二氏之學如法華度人經皆以持誦爲

易詩書春秋禮之名經也不於宣尼之世杏壇授受

恩皆祖孝經以爲敎文亦爲滿字非半字也若更欲

下註脚則張橫渠西銘尤是一家眼目今采風使者

周巡郡國每以孝子薦何以姜王之事寥寥鮮述曩

時武陵楊中丞按浙時曾有四明數歲孩子割肝啖

母肝洞盡而命不傷此何必滅臥冰躍鯉若得徧覽

故府之牘採其尤異者類爲一編卽孝經之援神契

也

崇禎四年歲在辛未長至日董其昌書幷跋

敦頓首蠟節忽過歲暮感悼傷悲意想自如常比吾腰

痛快快得示知意反不以悉王敦頓首

釋文十五

六九

三〇二五

三〇二六

洽白辱告承問洽故爾劣劣冀以復叙還今不具王洽

再拜

三月四日珣頓首未冬衆感七月書知問即日何如秋

弊憂之劣不具王珣頓首白

廿四日虞白唯久白想適妙來行未面遲想得示知同

之冀何生想見近及不多虞白

七月十日萬告期等便流火感傷兼切不自勝奈何奈

何行轉涼汝等各可可知近問邑邑吾涉道動下疢之

劣及不具父疏

崇禎六年歲在癸酉四月朔臨淳化帖　思翁

印　董其昌　宗伯學士

許中舍余座師文懿公之孫攜趙伯駒萬松金闕圖見

示有李將軍父子家風非李唐劉松年輩所能夢見也

歎賞信宿余以其意為此

雨窗展古畫卷軸精神相洽拈筆倣之成此十冊孫過

庭云偶然欲書謂之一合畫道亦如是耳

畫家以古人為師未是了手當以天地為師海外九州

皆是粉本余此圖偶想及祝融峰下抵輿攔葛時便自

一塴而就

余得大姚村圖乃高尚書真跡煙雲澹蕩格韻俱超果

非子久山樵所能夢見也為此圖以傚之

也
夏山雨過此圖成後天地陡黯雷闐雨瞑似畫欲飛去

唐子畏詩紅樹秋山飛亂雲此圖似之然非學子畏意

欲擬李唐畫也

連林人不覺獨樹衆乃奇　偶過眉公山莊閒窗信筆

點綴秋意　董其昌書

密樹含春雨蒼山帶晚雲幽人住深塢城市一溪分

此董北苑粉本鄭元祐題詩也

宋人多為雪景元季四大家不甚為雪圖今日偶傚之

三希堂法帖

三希堂法帖

釋　文（下）

釋　文　（下）

三〇二九

三〇三〇

亦不得工

春水生時舟行洞庭湖中望長雲瀰漫絕似遠山千疊

此圖可稱楚山清曉

庚午十月丹陽城下畫舫書　其昌

遙傳北固駐褕褕為采風謠入繪圖懷古定尋丁卯跡

登山誰作癸庚呼星河秋度天孫鵲雲艦朝飛御史烏

意氣論交瓊玖贈何人存記釣魚徒

東海泱泱舊建牙隼與龍節璽書加行閒旗鼓高交苑

字裏風霜凜法家盾墨口將毫散綵幕蓮開處劍生花

雖然方叔稱元老不似馮唐遇主賒

釋文（下）

釋文（下）

專城四十尚爲雄況復東南倚折衝虎視幾當青眼客
鷹揚翻屬黑頭公誕彌夏帝乘權始賦有吳都在部中
極目奇雲壺島外旌幢來自藥珠宮
曾請長纓廿載前新加大纛主恩偏霑知歲月郎潛久
猶是春秋鼎盛年弧矢正懸森戟庫兒觥交進闊茶天
同時九牧揆予者多有悲歌老驥篇

近作　董其昌書　宗伯學士

余年十八學晉人書得其形模便目無吳興今老矣始
知吳興書法之妙每見寂寥短卷終日愛玩吳興亦云
俗子朝學執筆夕已自夸今知免矣

印刷三希堂石長寶笈去占　一　釋之十六

三〇三二

董其昌爲信孺兄題　董其昌印

送友人歸山歌

山寂寂兮無人又蒼蒼兮多木羣龍兮滿朝君何爲兮
空谷交寡和兮思深道難知兮行獨悅石上兮流泉與
松開兮草屋入雲中兮養雞上山頭兮抱犢神與橐兮
如瓜虎賣杏兮收穀愧不才兮妨賢嫌既老兮貪祿誓
解印兮相從何詹尹兮可卜
山中人兮欲歸雲冥冥兮雨霏霏水驚波兮翠菅靡白
驚忽兮翻飛君不可兮寨衣山萬重兮一雲混天地兮
不分樹暧暧兮氤氳猿不見兮室聞忽山西兮夕陽見

歐許忠吉書記

三〇三一

三〇三三

東皋兮遠村平蕪緑兮千里眇惆悵兮思君
封邱縣
我本漁樵孟諸野一生自是悠悠者乍可狂歌草澤中
寧堪作吏風塵下秖言小邑無所爲公門百事皆有期
拜迎官長心欲碎鞭撻黎庶令人悲悲來向家問妻子
舉家盡笑今如此生事應須南畝田世情付與東流水
夢想舊山安在哉爲銜君命日遲迴乃知梅福徒爲爾
轉憶陶潛歸去來
薔薇
裊裊長數尋青青不作林一莖獨秀當庭心數枝分作

三希堂法帖

三希堂法帖

释文(下)

释文(下)

三〇三三

三〇三四

滿庭陰春日遲欲將半庭影離離正堪玩枝上嬌鶯不
畏人葉底飛蛾自相亂泰家女兒愛芳菲畫眉相伴采
葳蕤高處紅鬌欲就手低邊緑刺已牽衣蒲萄架上朝
光滿楊柳園中暝鳥飛連袂踏歌從此始風吹香氣逐
人歸
搊箏歌
出簾仍有鈿箏隨見罷翻令恨譏遲微收皓腕纏紅袖
深過朱絃低翠眉忽然高張應疏節玉指迴旋若飛雪
鳳簫韶管寂不喧繡幙紗窗儼秋月有時輕弄和郎歌
慢處聲遲情更多已愁紅臉能徉醉又恐朱門嫌再過

昭陽伴裏最聰明出到人閒纔長成遙知禁曲難翻處

猶自君王說小名

寒食城東即事

清溪一道穿桃李演漾綠蒲涵白芷溪上人家凡幾家

落花半落東流水蹴踘屢過飛鳥背鞦韆競出垂楊裏

少年分日作遨遊不用清明兼上巳

董其昌印

三希堂法帖

三希堂法帖

明董其昌書

傳贊

［石渠寶笈］

漢興六十餘載海內乂安府庫充實而四夷未賓制度
多闕上方欲用文武求之如弗及始以蒲輪迎枚生見
主父而歎息羣士慕嚮異人開並出卜式拔於芻牧宏
羊擢於賈豎衛青奮于奴僕日磾出於降虜斯亦曩時
版築飯牛之朋矣漢之得人於是為盛儒雅則公孫宏
董仲舒倪寬篤行則石建石慶質直則汲黯卜式推賢

釋文 (下)

三〇七

三希堂法帖

釋文 (下)

三〇八

則韓安國鄭當時定令則趙禹張湯文章則司馬遷相
如滑稽則東方朔枚皋應對則嚴助朱買臣歷數則唐
都洛下閎協律則李延年運籌則桑宏羊孔僅奉使則
張騫蘇武將帥則衛青霍去病受遺則霍光金日磾其
餘不可勝紀是以興造功業制度遺文後世莫及

御刻三希堂石渠寶笈法帖　第三十二冊　釋文十六

明董其昌書

［石渠寶刻］

孝宣承統纂脩洪業亦講論六藝招選茂異而蕭望之

梁邱賀夏侯勝韋元成嚴彭祖尹更始以儒術進劉向

王襃以文章顯將相則張安世趙充國魏相丙吉于安

國杜延年治民則黃霸王成龔遂鄭宏趙信臣韓延壽

尹翁歸趙廣漢嚴延年張敞之屬皆有功迹見述於後

世亦其次也

褚遂良有此帖頗類八分余以顏平原法為之山谷

所謂送明遠序非行非隸屈曲瑰奇差得百一耳董

其昌　[董其昌印]　[玄宰]

粵自篆籀易為隸楷淵源相繼代有師承然各自

為家鮮克薈萃帙唐貞觀初始彙輯鍾王書蹟

至宋遂有諸法帖之刻厥後重刊續補流布益多

朝文治丕昭內府所藏名人墨蹟菁華富迴逾前

我

代

皇上性契羲爻學貫倉史每於

萬幾之暇深探八法之微

寶翰所垂雲章霞采鳳翥龍騰綜百氏而集其成追二

王而得其粹又復品鑒精嚴研究周悉於諸家工

拙眞贋如明鏡之照纖毫莫遁其形先已出所藏

名蹟令臣等編爲石渠寶笈一書猶
念羣玉之祕文人學士末由仰窺非勒之貞珉不足以
公天下復
命臣等擇其尤者重加編次鉤摹上石俾臨池者咸知
模式於是上自魏晉下迄元明正行草書衆美賅
備凡遇
宸翰評跋一皆敬摹於後垂則古今至歷代名人題識
之可採及收藏璽印之可據者亦具存焉爲總爲三
十二冊炳炳乎麟乎洵藝苑之鉅觀墨林之極
軌也臣等竊效宋代諸法帖淳化大觀最著乃淳

三希堂法帖

三希堂法帖

释文（下）

释文（下）

三〇四一

三〇四二

化所刻僅十卷大觀太清樓續刻亦僅二十二卷
題跋印璽缺焉未備今恭閱是帖卷帙之富審訂
之精既已超越唐宋加以
聖藻評隲璧合珠連焜燿冊府而自昔論述之片詞
祕之偶記並得蒙
睿鑒傳美來茲書契以來實所希覯臣等幸與校勘獲
覩琳瑯仰識
聖天子好古勤求嘉惠來學甄陶萬世之心有加無已
誠爲溯正筆之本根振同文之綱領豈淳化諸刻
所可同年而並論哉謹拜手稽首附識數言於末

釋文（下）

釋文（下）

釋文（下）

三〇四三

三〇四四

四

庶幾永藉

寶刻共不朽焉乾隆十有五年庚午秋七月 臣梁詩

正 臣蔣溥 臣汪由敦 臣嵇璜恭跋

總理

和碩　和親王 臣弘晝

和碩果親王 臣弘瞻

多羅慎郡王 臣允禧

排類

經筵講官 太子少師協辦大學士吏部尚書 臣梁詩正

經筵講官 太子少保戶部尚書世襲一等輕車都尉 臣蔣溥

經筵講官 戶部左侍郎 臣嵇璜

經筵講官 太子少師兵部右侍郎 臣汪由敦

校對

內閣學士兼禮部侍郎 臣董邦達

戶部四川司郎中 臣戴臨

監造

內務府都虞司郎中 臣清葆

內務府掌儀司員外郎 臣常在

內務府都虞司員外郎 臣時運

御書處監造 臣許夢熊

御刻三希堂石渠寶笈法帖 釋文完

五

監刻

臣宋璋

臣扣住

臣二格

臣焦林

三希堂法帖

三希堂法帖

釋文（下）

釋文（下）

三○四五

三○四六

浙江委用訓導臣陳焯恭刊

恭刊釋文同校姓氏

原任山東淄川縣知縣臣孫功烈

原任甘肅崇信縣知縣臣沈南春

原任直隸景州知州臣沈長春

甘泉縣監生臣楊景曾

休甯縣候選布政司理問臣黃與詔

歙縣縣學生員臣鮑廷博

歙縣監生臣吳景潮

臣程英

鄞縣附貢生臣林廷龔

鄞縣學生員臣林廷照

慈谿縣學生臣鄭勳

餘姚縣候選州同知臣朱培行

杭州府學生臣楊秉初

臣陳鱸

臣項棟

仁和縣學生員臣趙魏

仁和縣副貢生臣沈益

仁和縣學生臣邵志純

臣孫輔元

三希堂法帖

三希堂法帖

释文（下）

释文（下）

三〇四九

三〇五〇

海寧州學生員 臣 曹紹

海寧州監生 臣 吳

新城縣恩貢生 臣 陸介眉

新城縣候選訓導加職州同知 臣 洪橙

新城縣候選按察司知事 臣 洪煥

新城縣候選拔貢生 臣 洪燿

錢塘縣候選州同知 臣 姚垣

錢塘縣監生 臣 汪琦雲

臣 王仕

新城縣候選布政司理問 臣 洪泅

海鹽縣優貢生 臣 張燕昌

海鹽縣監生 臣 黃錫蕃

歸安縣增貢生候選布政司理問 臣 丁步瀛

歸安縣舉人揀選知縣 臣 丁溶

歸安縣候選州同知 臣 章莘

歸安縣學生 臣 楊知新

歸安縣監生 臣 石應麒

德清縣舉人 臣 許慶宗

臣 章潮

御刻三希堂石渠寶笈法帖　司玄

三

德清縣候選中書科中書臣徐秉愿
德清縣歲貢生臣徐玉樞
臣戴恪然
烏程縣候選主事臣汪尚仁
烏程縣候選鹽運司運副臣朱基
烏程縣候選布政司理問臣趙璉
湖州府學生員臣溫純
烏程縣學生員臣趙升元
烏程縣監生臣姚元佐
烏程縣監生臣金鳳岡

三希堂法帖
釋文（下）
三〇五一

三希堂法帖
釋文（下）
三〇五二

御刻三希堂石渠寶笈法帖
臣邱士鯉

乾隆十二年

皇上命內廷儒臣檢閱石渠寶笈鈎勒魏晉以下諸名

蹟為

三希堂法帖所以嘉惠天下文人學士意至渥也訓

導臣陳焯獲觀寶刻仰鑽俯研辨行草之偏旁審

印章之名氏敬為釋文十六卷編刻既成請臣元

識之臣元曩蒙

恩旨編纂

內府書畫古人墨蹟皆得觀摹今又獲靚斯編益思

皇上稽古右文傳之藝林者極廣故凡儒臣之邃情翰

三希堂法帖

三希堂法帖

釋文（下）

釋文（下）

欽定三希堂石渠寶笈法帖

跋

墨皆得挾冊精摹袪其謭陋彼劉次莊顧從義之

釋淳化帖文視此當遠遜矣

乾隆六十年十二月

內閣學士兼禮部侍郎提督浙江學政　臣阮元敬識

图书在版编目（CIP）数据

御刻足本三希堂法帖 /（清）梁诗正等编 . — 北京：
国家行政学院出版社，2015.3
ISBN 978-7-5150-1433-3

Ⅰ．①御… Ⅱ．①梁… Ⅲ．①汉字－法帖－中国－古
代 Ⅳ．① J292.21

中国版本图书馆 CIP 数据核字（2015）第 028648 号

书　　名	御刻足本三希堂法帖
作　　者	梁诗正 等
责任编辑	姚敏华
策　　划	善品堂藏书
发版发行	国家行政学院出版社
	（北京市海淀区长春桥路 6 号 100089）
电　　话	（010）68920640　68929037
编 辑 部	（010）68929009　68928761
网　　址	http://cbs.nsa.gov.cn
经　　销	新华书店
印　　刷	北京市宏泰印刷有限公司
版　　次	2015 年 3 月第 1 版
印　　次	2015 年 3 月第 1 次印刷
开　　本	845 毫米 ×1340 毫米　宣纸 8 开
印　　张	386.25 印张
书　　号	ISBN 978-7-5150-1433-3
定　　价	4860.00 元（三函十二册）